工 笔 技 法 精 解

工笔禽鸟

一点通

禽鸟白描特写
工笔禽鸟特写
鹌鹑作画步骤解析
伯劳作画解析
翠鸟作画解析
山喜鹊作画解析……

·张贤明 绘

海峡出版发行集团
THE STRAITS PUBLISHING & DISTRIBUTING GROUP | 福建美术出版社
FUJIAN FINE ARTS PUBLISHING HOUSE

张贤明

福建东山人。现为中国画学会理事、中国美术家协会会员、福建省美术家协会常务理事、福建省工笔画学会副会长、福建省画院特聘画师、福建省闽南工笔画院院长。作品曾获"全国第三届中国画展"最高奖，"新世纪全国中国画大展"金奖，"世界华人书画展"铜奖，"全国当代著名花鸟画家作品展"优秀奖，"全国当代花鸟画艺术大展"优秀奖，"首届中国美术家协会会员中国画展"优秀奖。入选"第八届、十届、十一届全国美术作品展览"，"首届、第二届全国中国画展"，"首届、第二届全国中国花鸟画展"，"首届（获奖）、第二届中国美术金彩奖"，"全国中国画学术邀请展"。出版有:《张贤明作品集》《张贤明画集》《张贤明工笔精品集》等十余部个人画集。受邀为国务院紫光阁创作作品《秋声》，作品《秋色渐浓》为中国美术馆收藏。

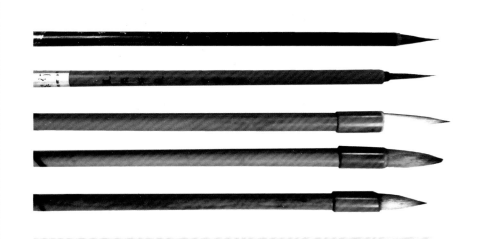

笔：勾线方面用狼毫勾线笔，笔锋要尖，要有弹性。比如大衣纹、红圭、七紫三羊等长锋描笔都可以。染色方面可使用常见的兼毫大白云，染色笔可多备几枝，红绿色和白色、黑色最好都有单独的笔来调色，免得染色时候颜色互相窜了，脏了画面。

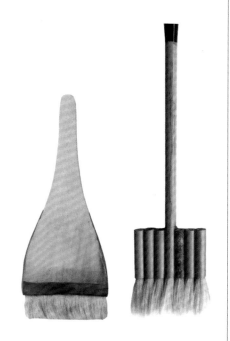

排刷：上底色用，也可用来洗刷画面浮色。

板刷：裱画用

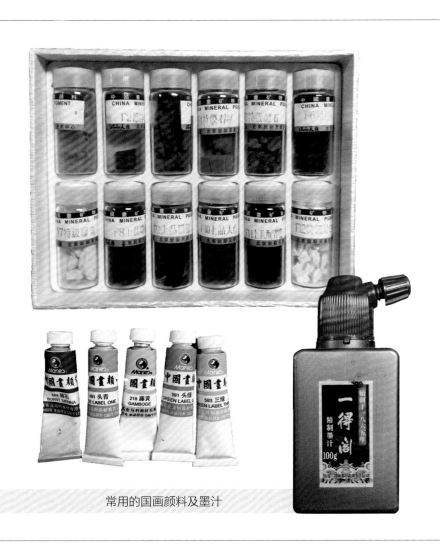

常用的国画颜料及墨汁

工笔画多用熟宣或熟绢，熟宣的品种较多，常用的有云母宣，蝉衣宣，冰雪宣等。要妥善保管，放久了容易漏矾。用比较厚实一点的云母熟宣即可。太薄的蝉翼等不适合初学者使用，因为其遇水后极易起皱，且多次渲染纸张易起毛。过稿方便倒是其优点。

国画颜料调色法

豆绿：三绿 + 藤黄 + 少许酞青蓝

墨红色：曙红 + 稍许墨

赭绿色：赭石 + 草绿

古铜色：朱膘 + 墨 + 少许藤黄 + 少许曙红

汁绿色：草绿 + 藤黄 + 少许朱膘

灰绿色：三绿 + 少许墨

芽绿色：汁绿 + 藤黄

米黄色：藤黄 + 朱膘 + 少许墨

桔黄色：藤黄 + 朱膘。画黄瓜花、丝瓜花、枇杷果、葫芦等用色。

墨青色：花青 + 墨

藏青蓝：酞青蓝 + 墨 + 少许石青

绛红色：胭脂 + 朱膘 + 少许墨

紫色：曙红 + 少许酞青蓝。画葡萄、紫薇花、紫藤用色。

墨绿色：草绿 + 少许墨

老绿色：草绿 + 少许胭脂

翠绿色：酞青蓝 + 藤黄 + 少许翡翠绿

褐色：赭石 + 墨

檀香色：藤黄 + 朱膘 + 少许三绿

蓝灰色：花青 + 白粉 + 少许三青

豆沙色：胭脂 + 朱膘 + 少许花青

土红色：朱膘 + 少许胭脂

青绿色：草绿 + 少许酞青蓝

四绿色：三绿 + 白粉

胭脂水：胭脂 + 大量水

青灰色：花青 + 少许墨 + 白色

蓝色：酞青蓝 + 三青

朱红色：朱膘 + 曙红

紫青色：胭脂 + 少许酞青蓝

粉黄色：藤黄 + 白色

绿色：草绿 + 翡翠绿

赭红色：朱磦 + 墨 + 少许曙红

土黄色：墨 + 藤黄 + 朱磦 + 微量三绿

青蓝色：石青 + 酞青蓝

淡橘红色：朱磦 + 少许曙红

赭黄色：藤黄 + 少许赭石，画枇杷果、葫芦用色。

暖灰色：淡土红色 + 少许墨，画鸽子暗部用色。

粉紫色：胭脂 + 白粉 + 少许酞青蓝。

朱红：曙红 + 藤黄，樱桃、柿子根据需要藤黄用量非常少或不用。

各种颜色加入水的多少决定颜色的浓淡。

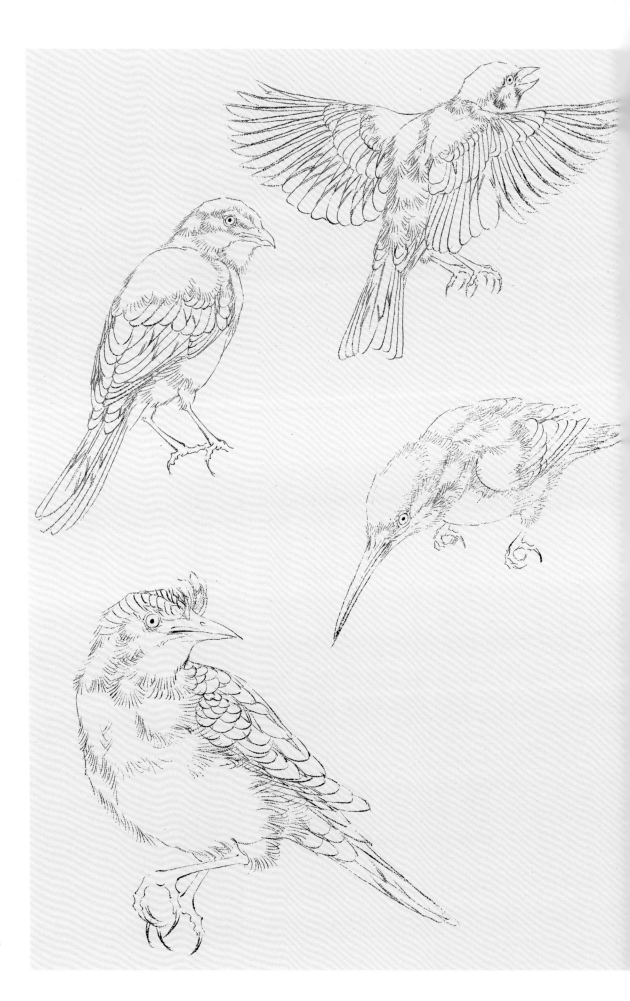

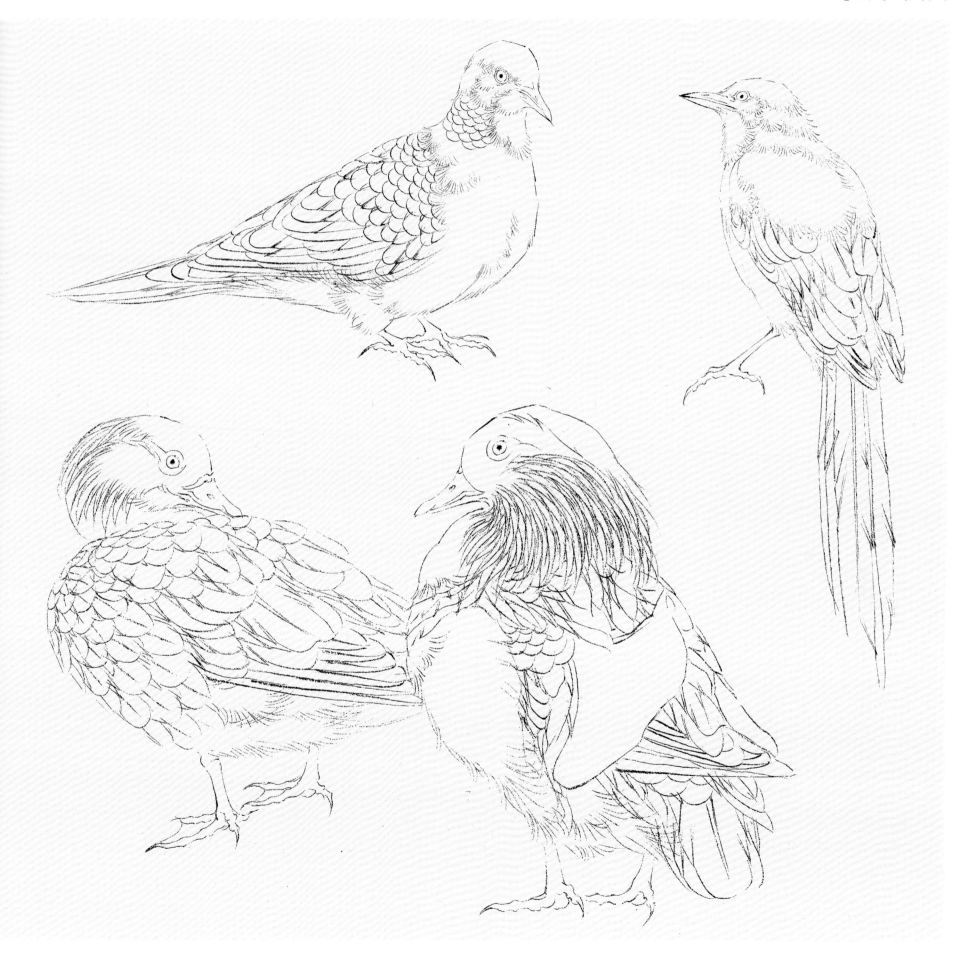

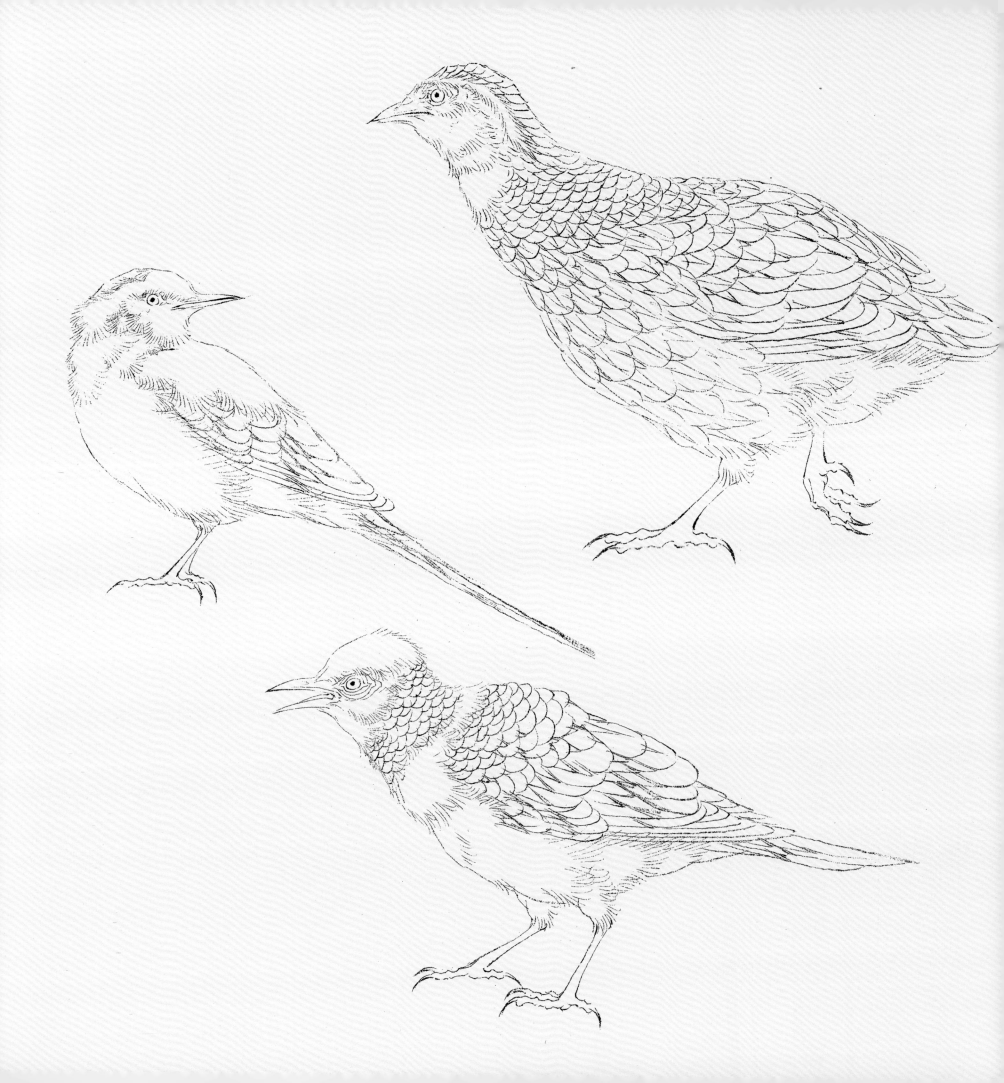

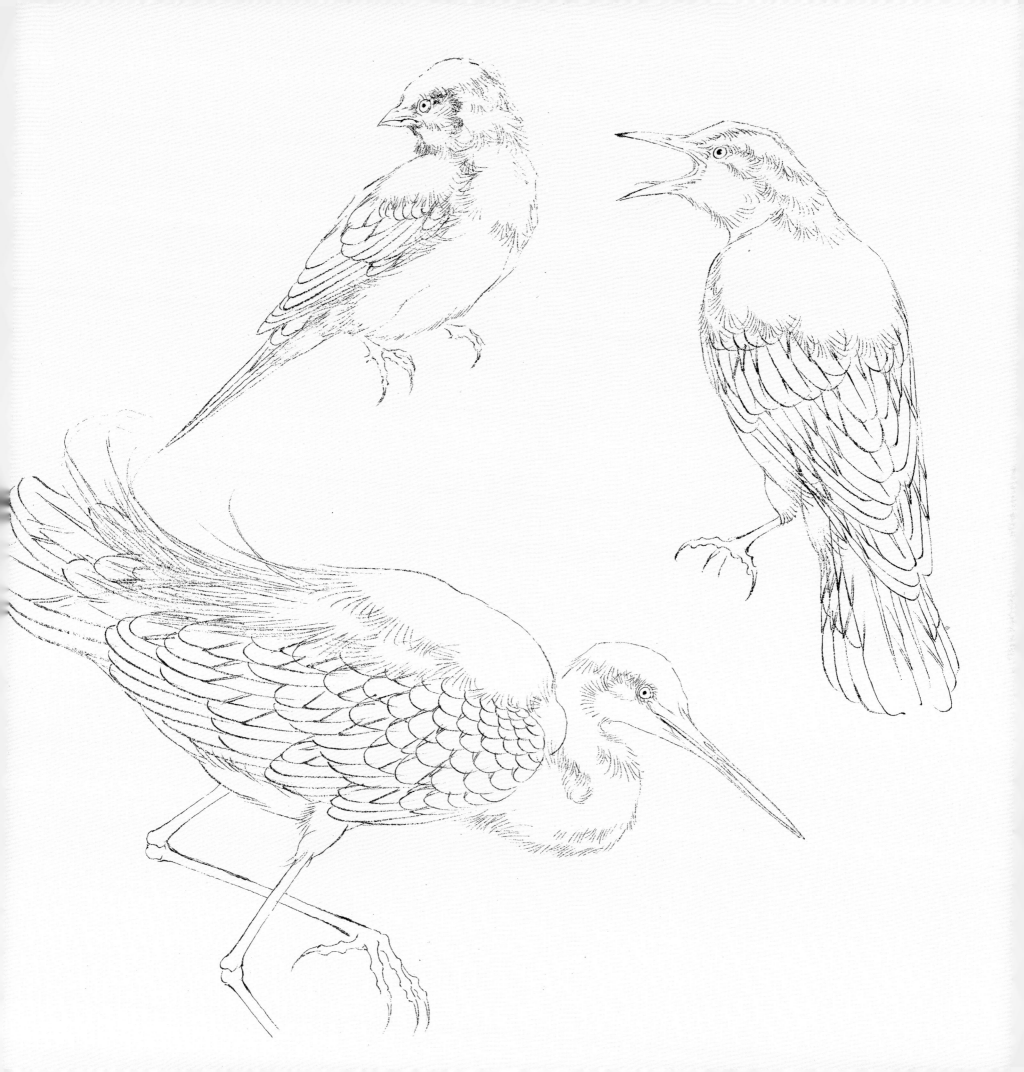

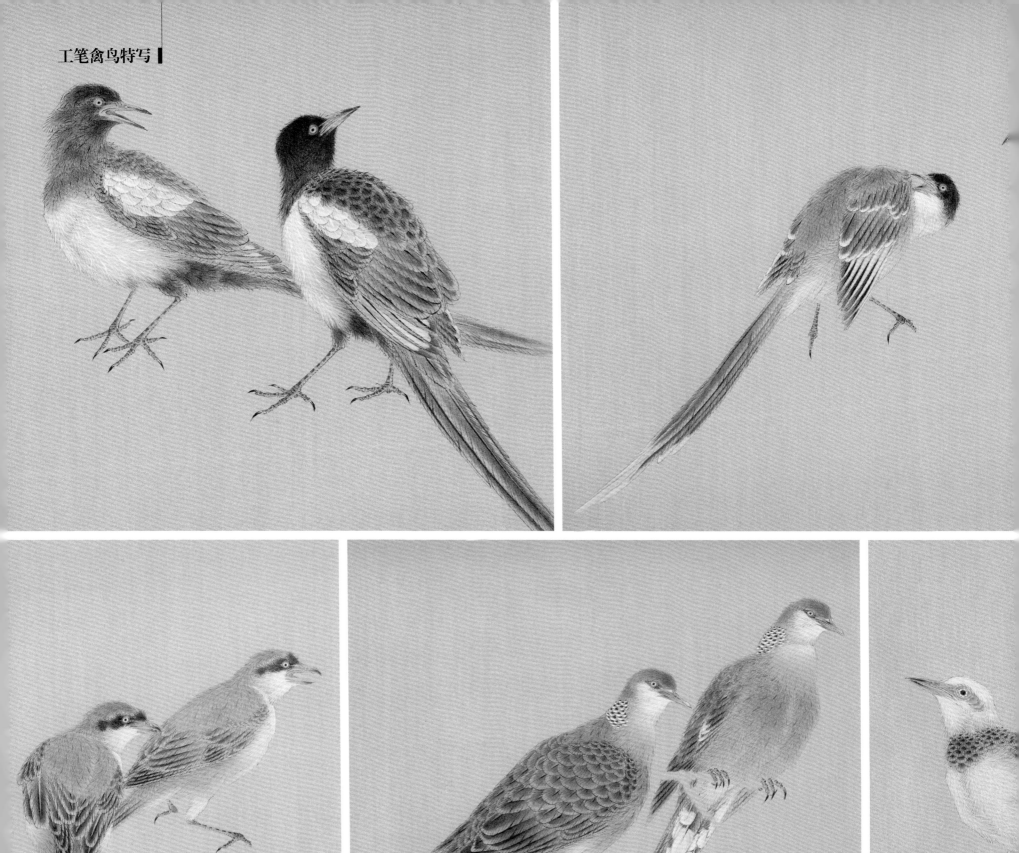
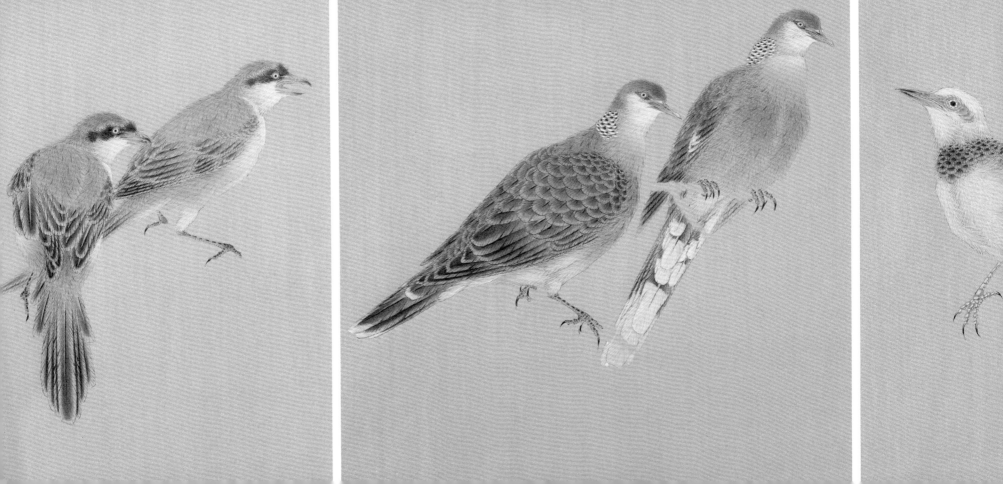

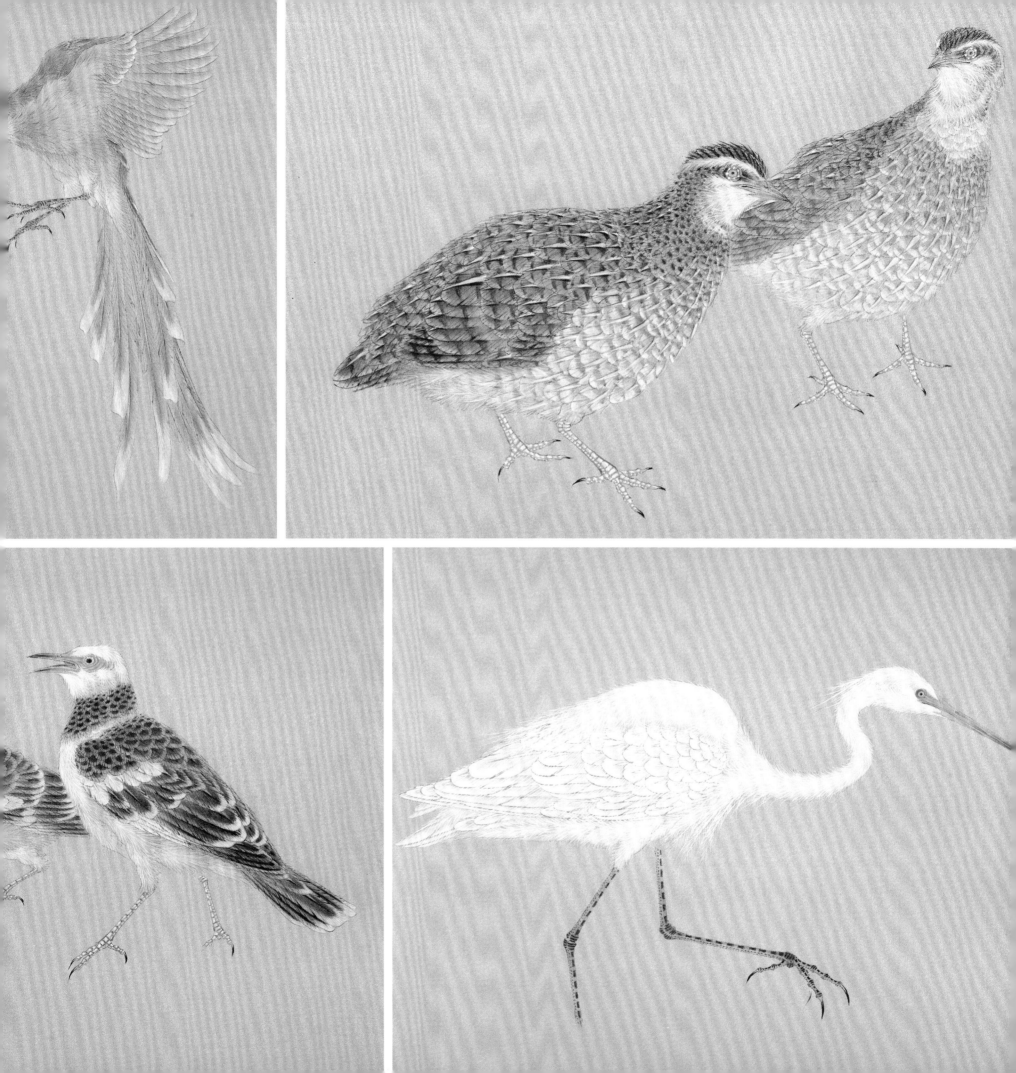

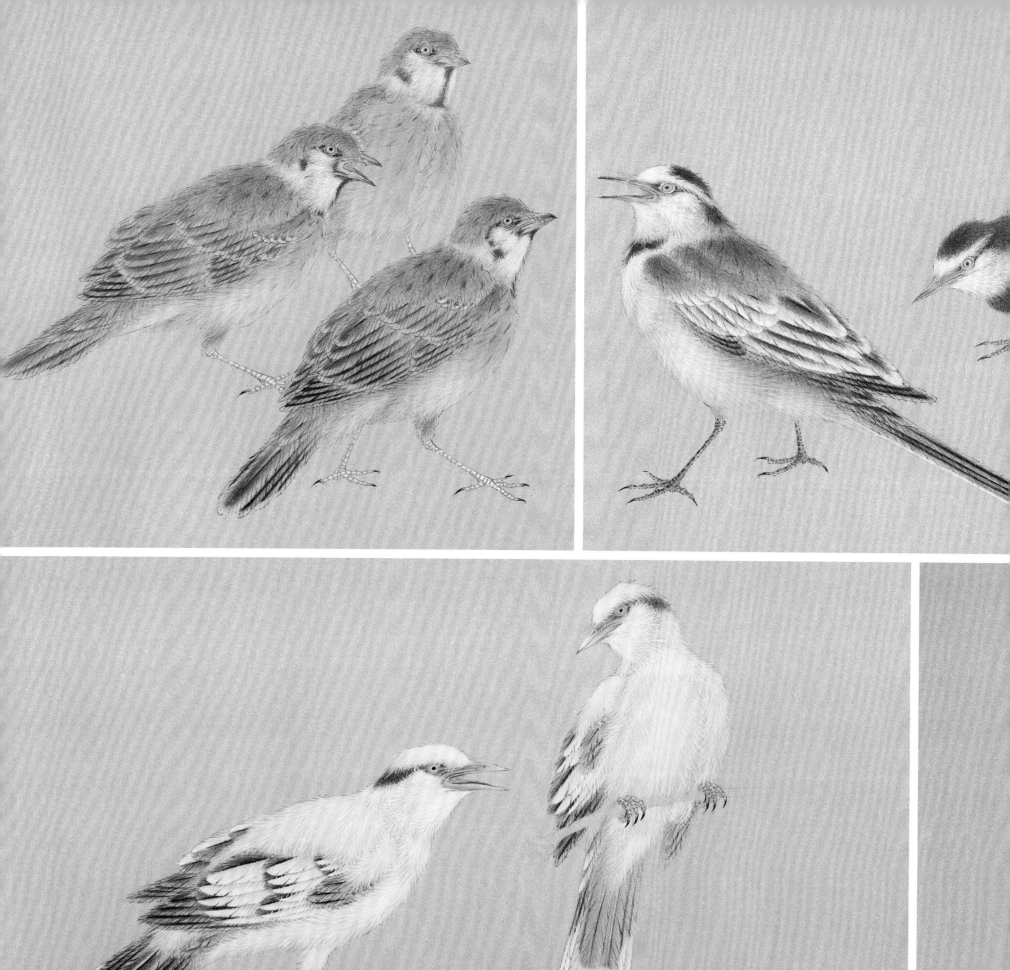

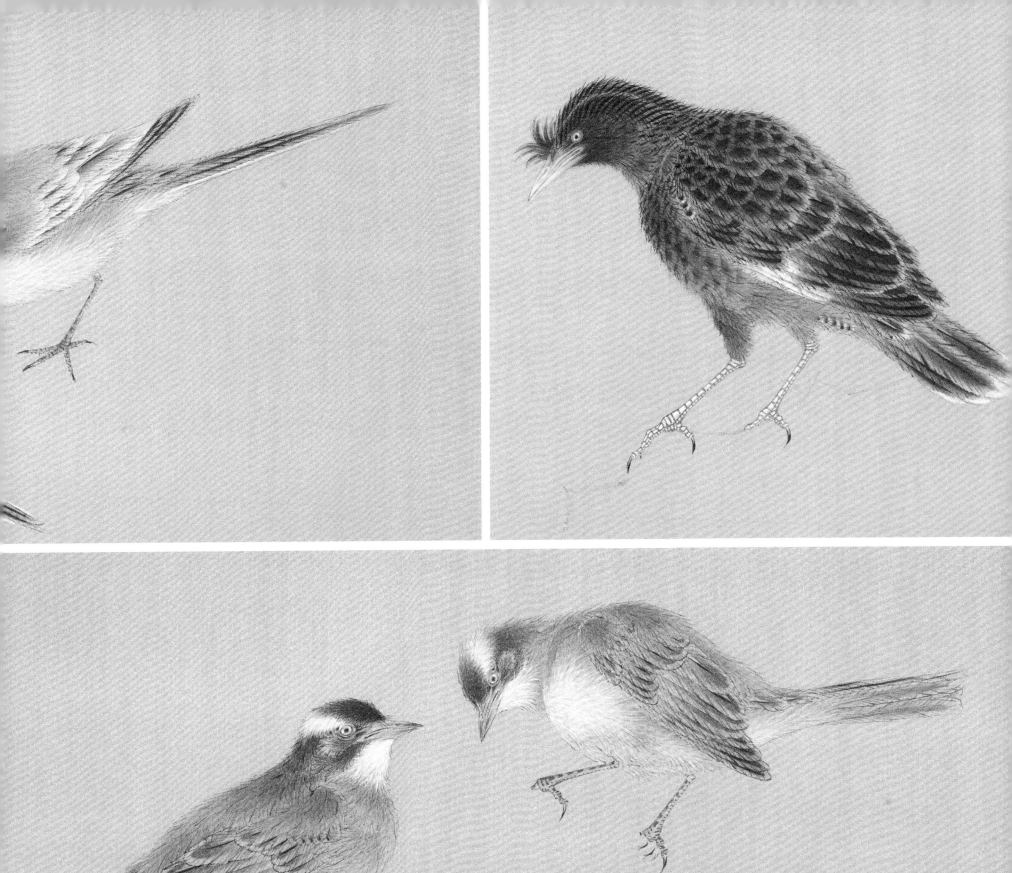

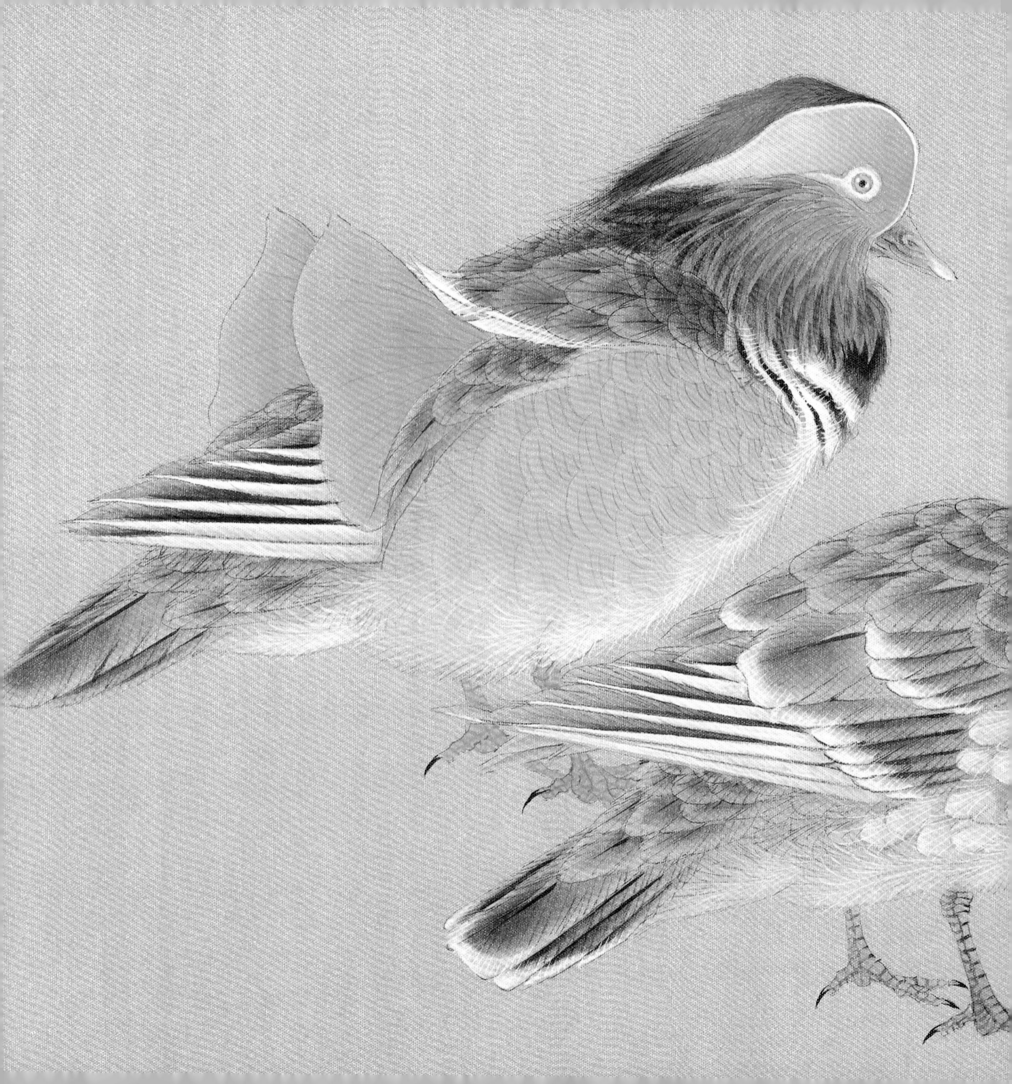

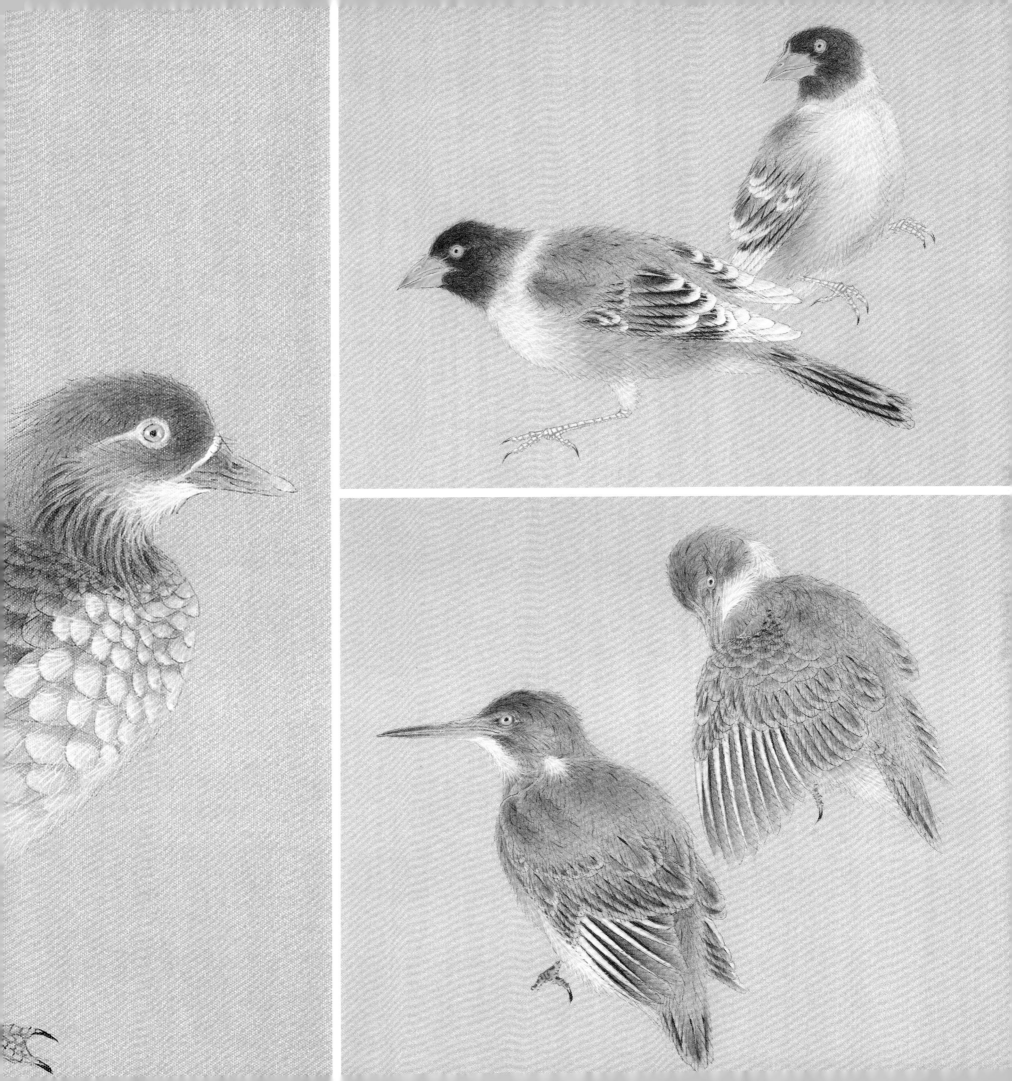

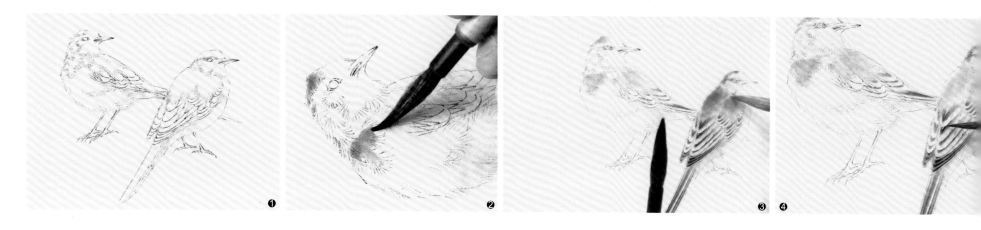

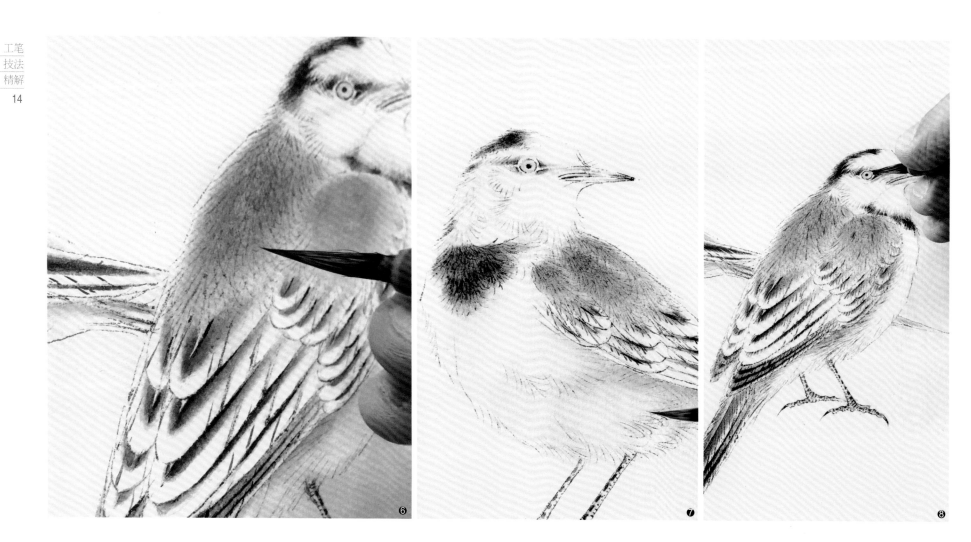

❺ 基本确定鸟的黑白灰关系。

❻ 丝毛时注意用笔的轻收轻放，线条的叠加要自然有序，要表现出羽毛蓬松的质感。

❼ 腹部和尾羽内侧面要用赭墨色（赭石＋淡墨）丝毛。

❽ 继续深入刻画细节，头部白色部分用浓钛白色丝毛，最后焦墨点睛。

❶ 先用描笔勾勒出鸟的造型，注意用笔要有虚实、轻重的关系，脚爪和鸟嘴的用笔要有力度。

❷ 用淡墨分染鸟的结构。

❸ 分染时要注意墨色跟着鸟的结构走，要有虚实、浓淡关系，用墨要匀，要淡。

❹ 深入刻画翅膀及尾羽。

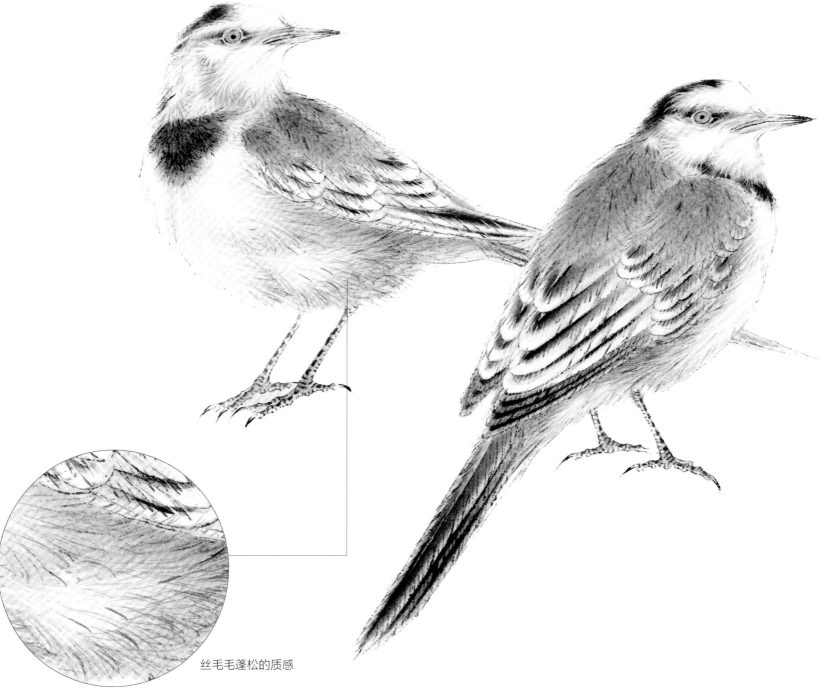

丝毛毛蓬松的质感

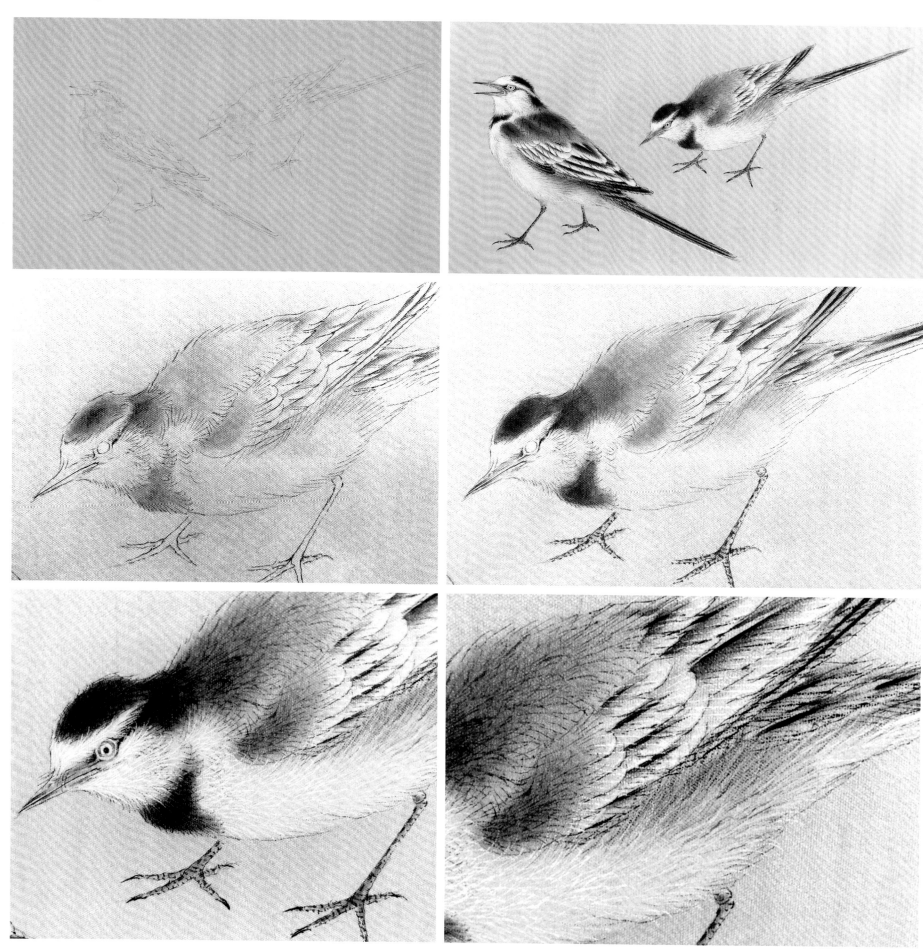

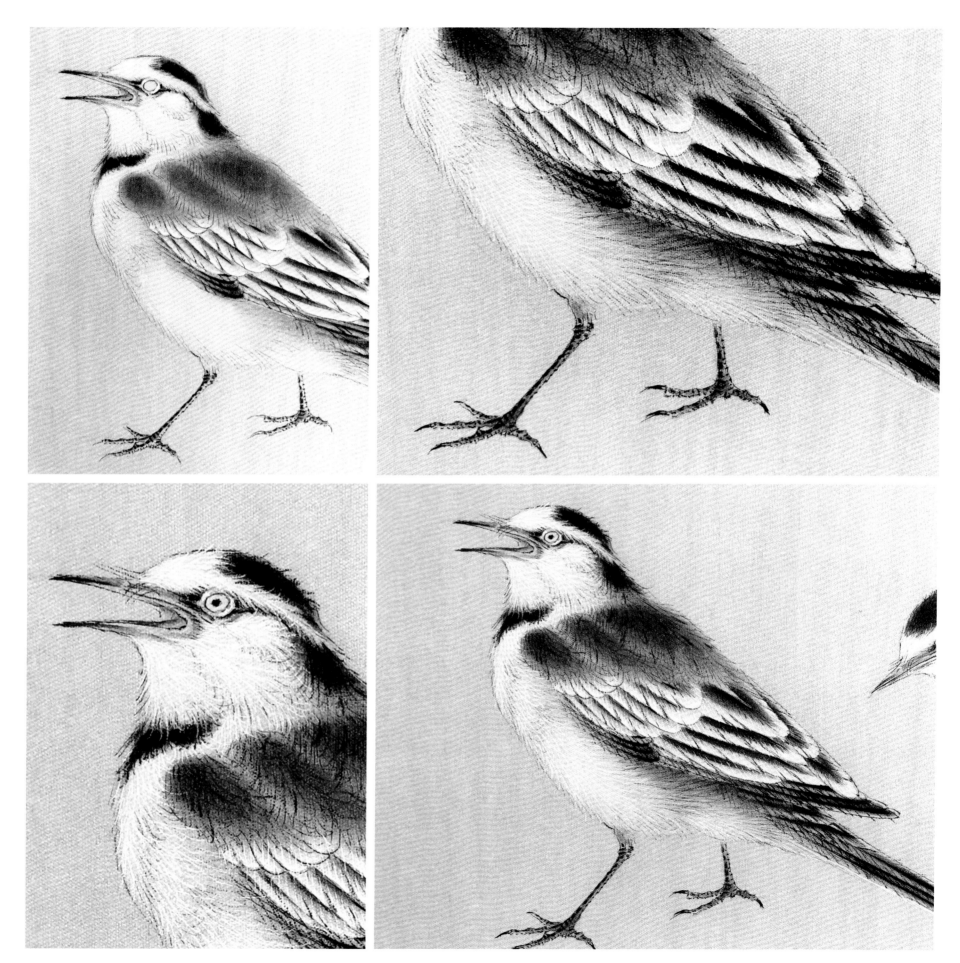

❶ 先用描笔勾勒出鸟的造型，注意用笔要有虚实、轻重的关系，脚爪和鸟嘴的用笔要有力度。

❷ 用淡墨分染鸟的结构。

❸ 用淡花青色分染头部和背部，用藤黄平涂鸟的眼眶，赭黄色（赭石＋藤黄）分染鸟的腹部和腿部。

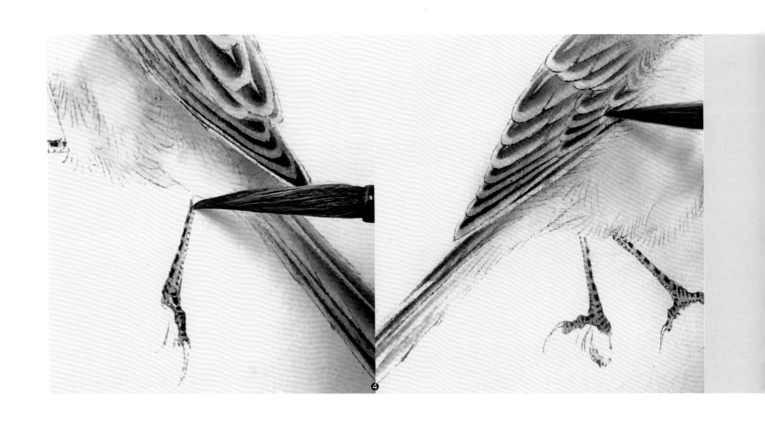

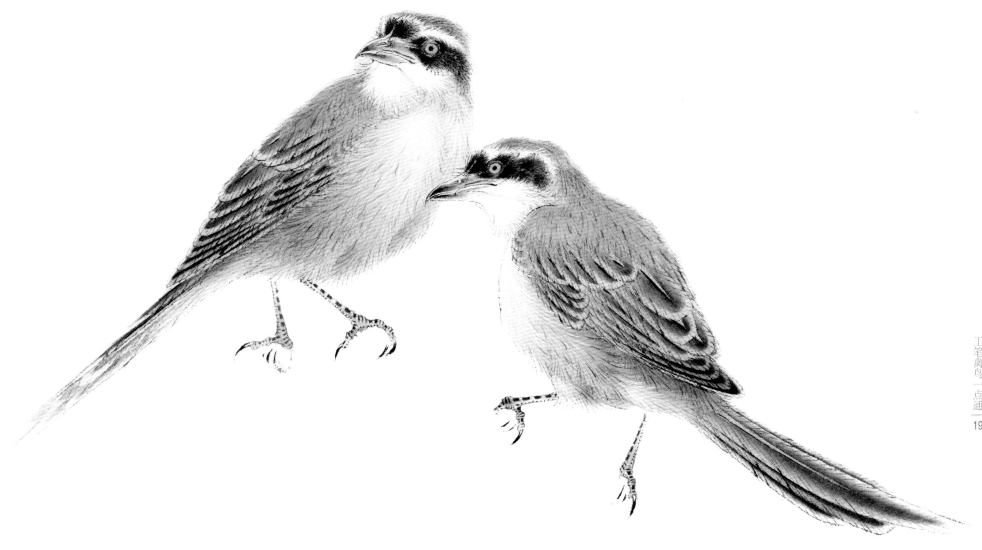

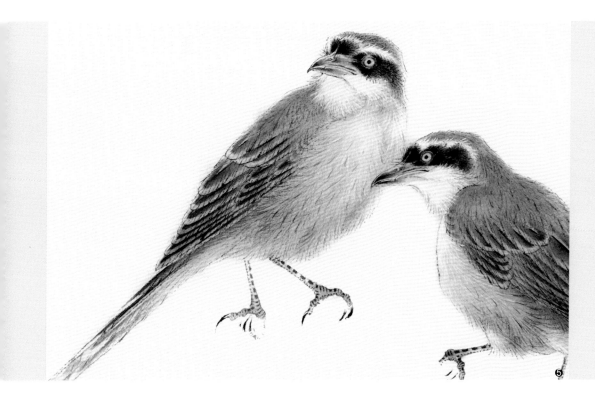

❹ 深入刻画翅膀及尾羽，用浓墨画出鸟的脚爪结构。

❺ 丝毛时注意用笔的轻收轻放，线条的叠加要自然有序，要表现出羽毛蓬松的质感。腹部和尾羽内侧面要用赭墨色（赭石＋淡墨）丝毛。

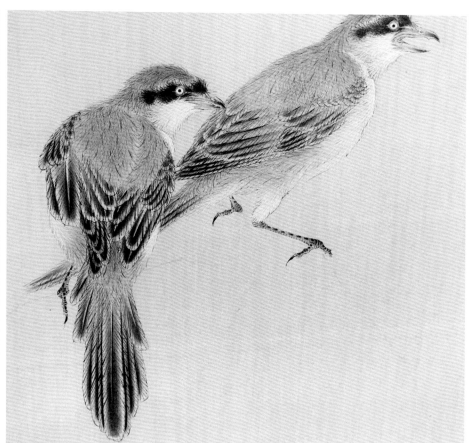

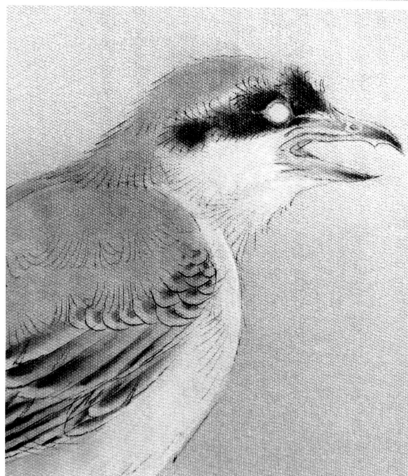

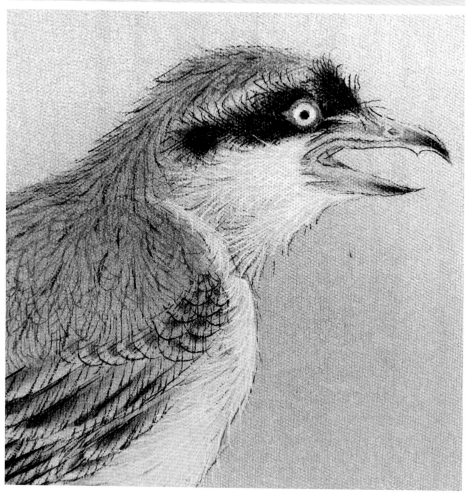

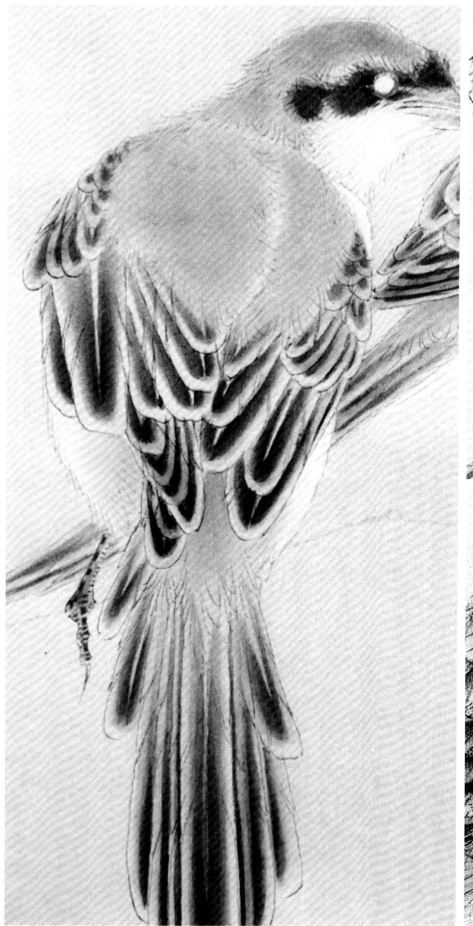

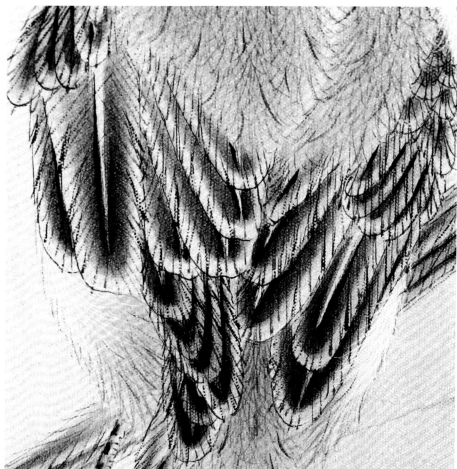

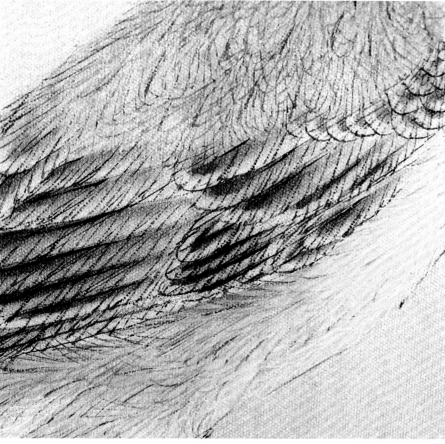

翠鸟（一）作画解析

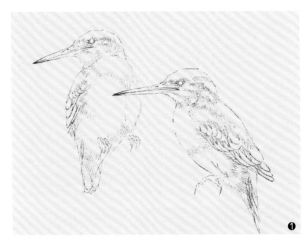 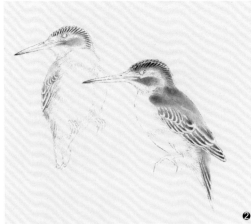 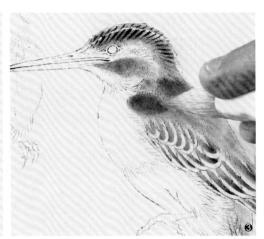

❶ 先用描笔勾勒出鸟的造型，注意用笔要有虚实，轻重的关系，脚爪和鸟嘴的用笔要肯定有力度。

❷ 用淡墨渲染出鸟的结构，注意墨色的浓淡虚实关系。

❸ 用花青罩染鸟的头部和背部以及翅膀。

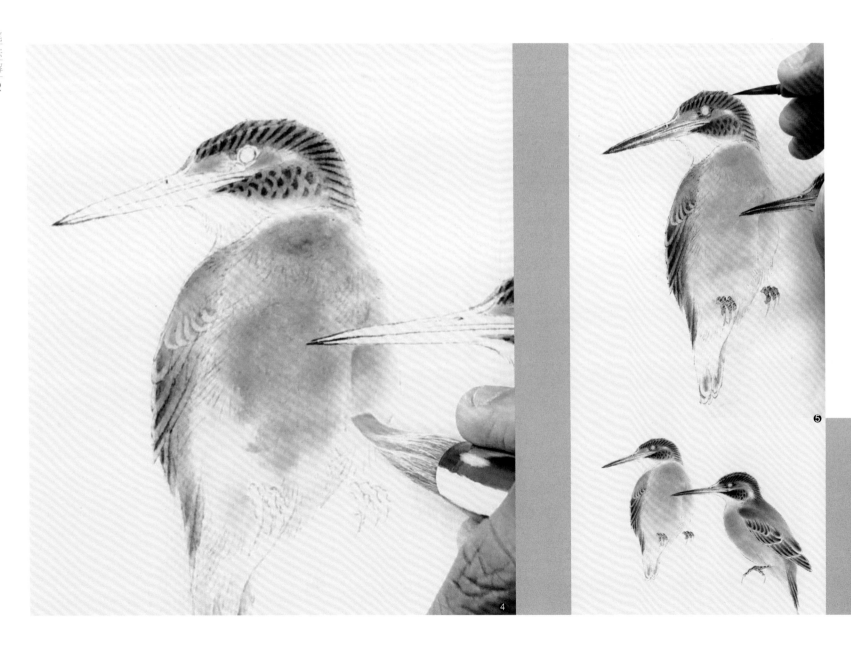

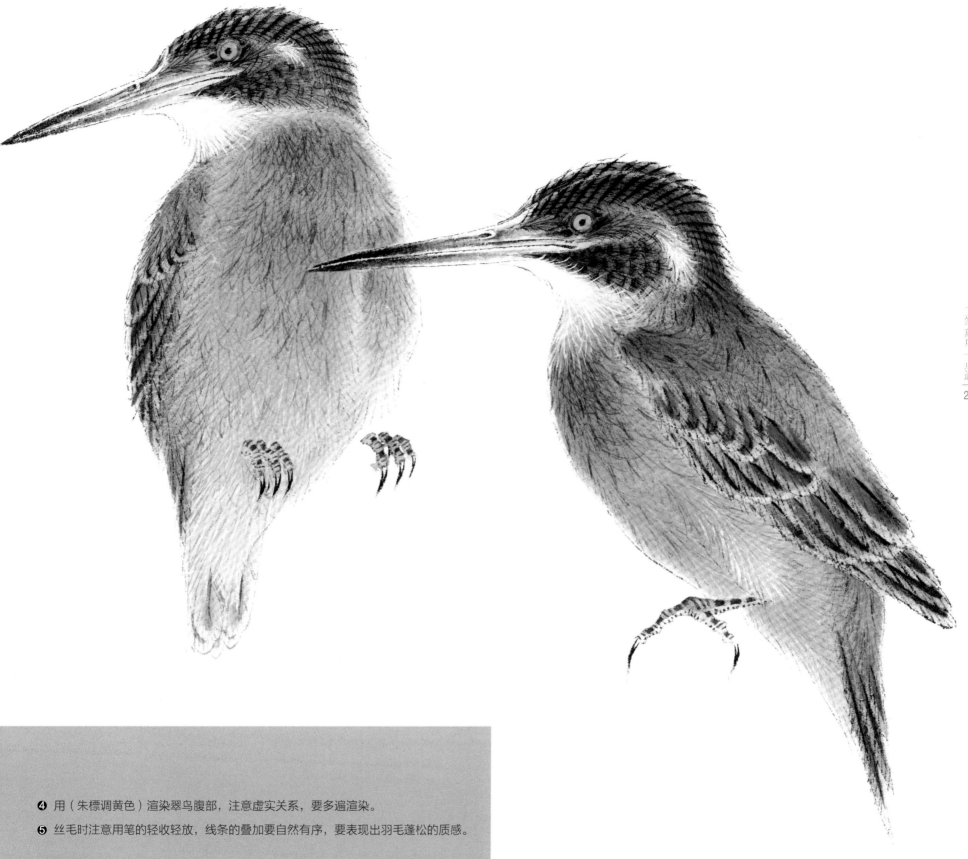

❹ 用（朱標调黄色）渲染翠鸟腹部，注意虚实关系，要多遍渲染。

❺ 丝毛时注意用笔的轻收轻放，线条的叠加要自然有序，要表现出羽毛蓬松的质感。

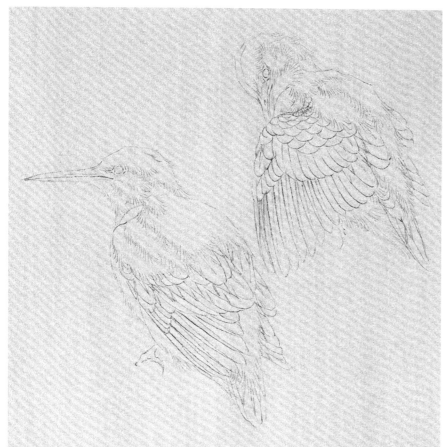
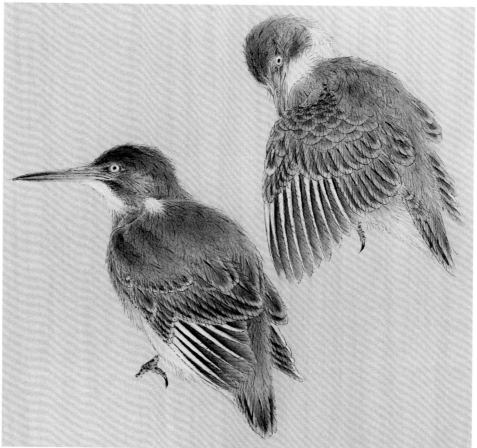
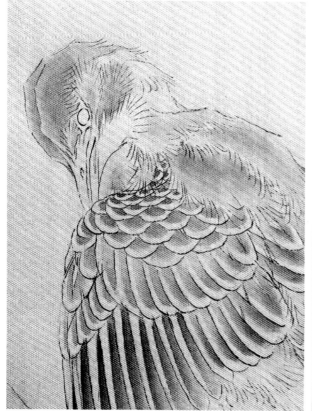
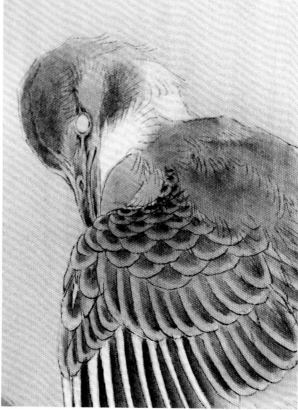
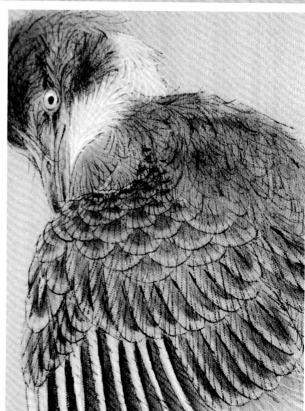

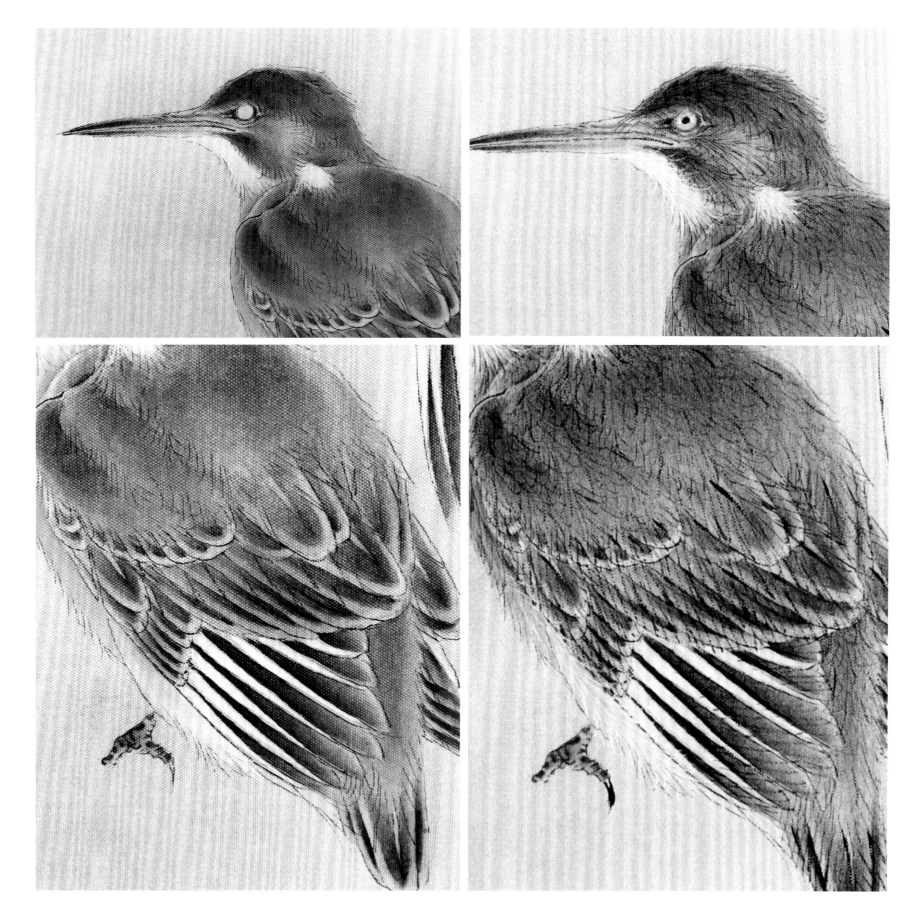

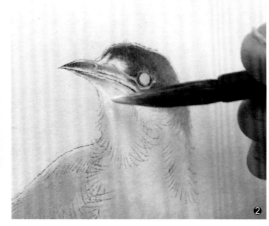

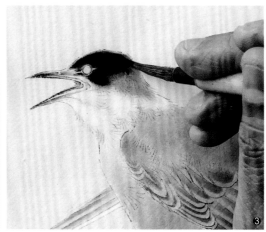

❶ 先用描笔勾勒出鸟的造型，注意用笔要有虚实，轻重的关系，脚爪和鸟嘴的用笔要肯定有力度。

❷ 用淡墨渲染出鸟的结构，注意墨色的浓淡虚实关系。

❸ 用花青罩染鸟的头部。

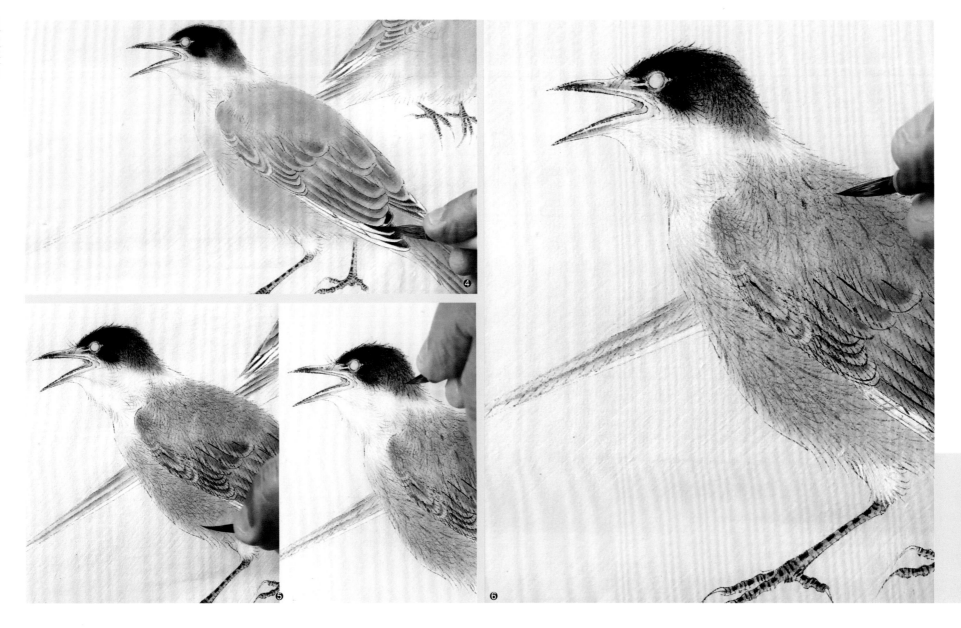

❹ 用花青罩染鸟的翅膀。

❺ 用（朱標调黄色）渲染山喜鹊的腹部，注意虚实关系，要多遍渲染。

❻ 丝毛时注意用笔的轻收轻放，线条的叠加要自然有序，要表现出羽毛蓬松的质感。

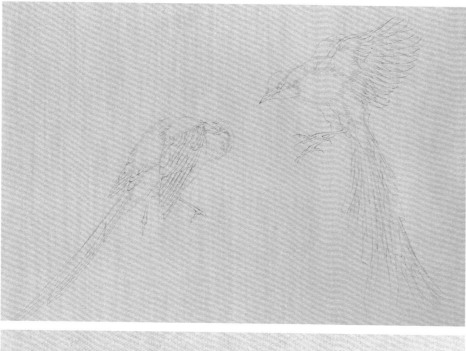

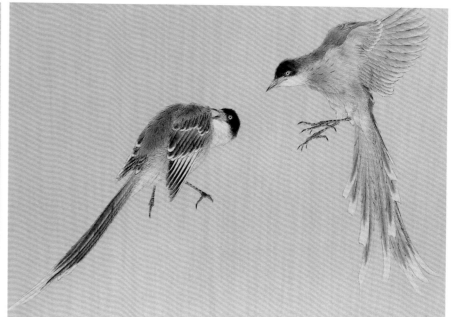

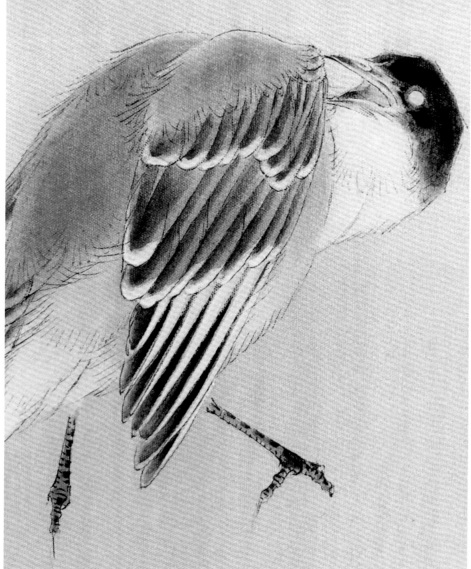

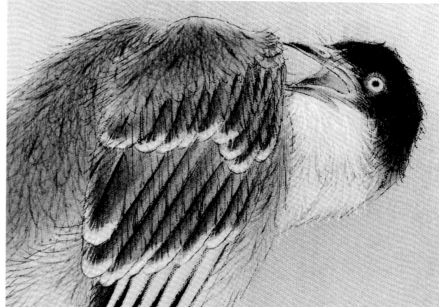

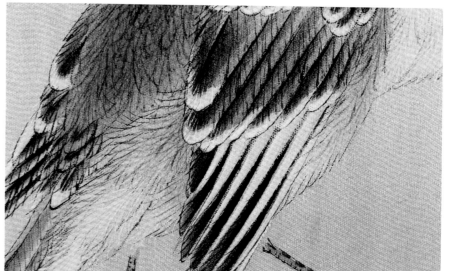

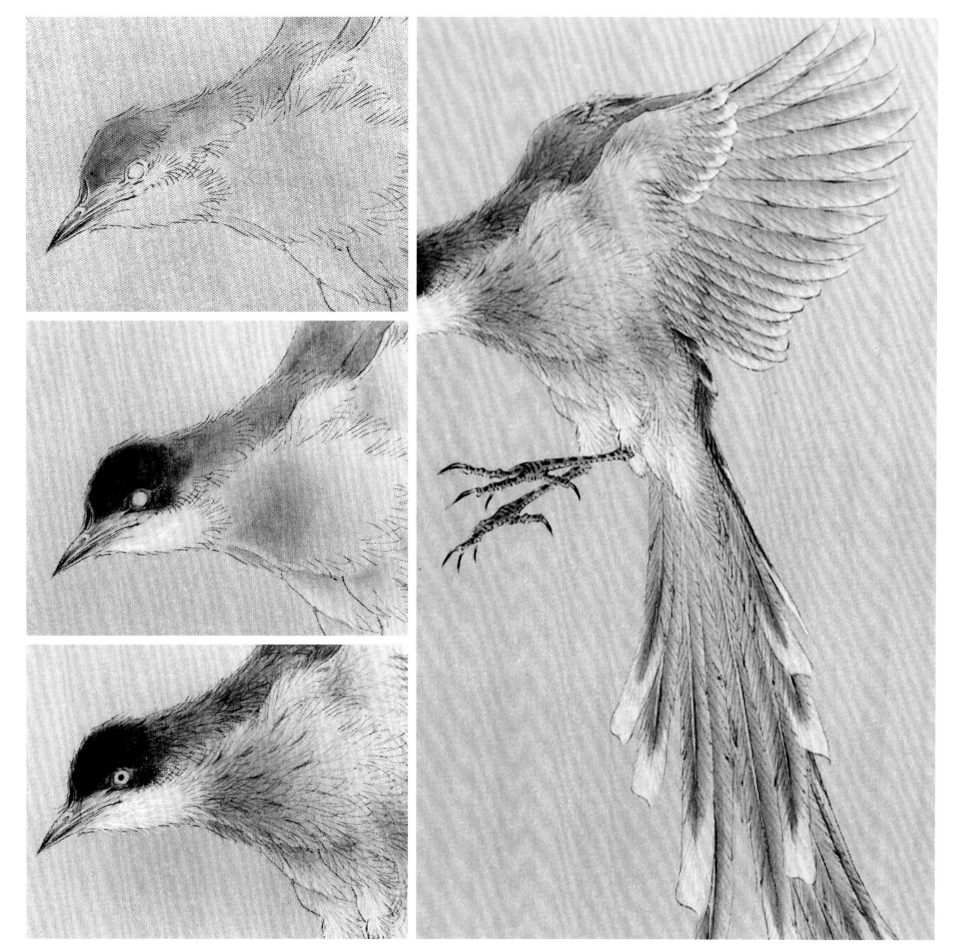

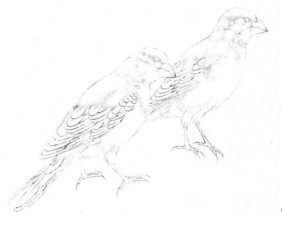 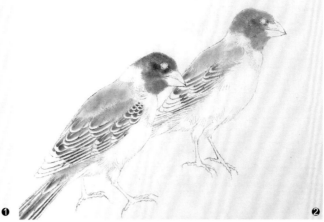 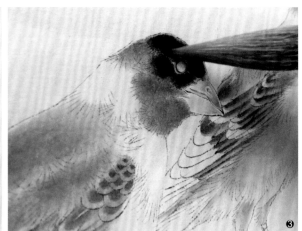

❶ 先用描笔勾勒出鸟的造型，注意用笔要有虚实、轻重的关系，脚爪和鸟嘴的用笔要肯定有力度。

❷ 用淡墨渲染出鸟的结构，注意墨色的浓淡虚实关系。

❸ 用赭石色罩染鸟的头部和背部，腹部用赭黄色渲染。

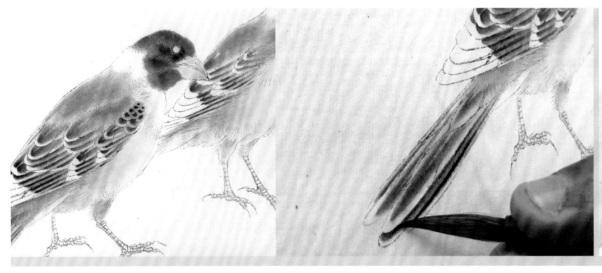 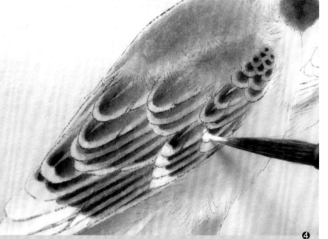

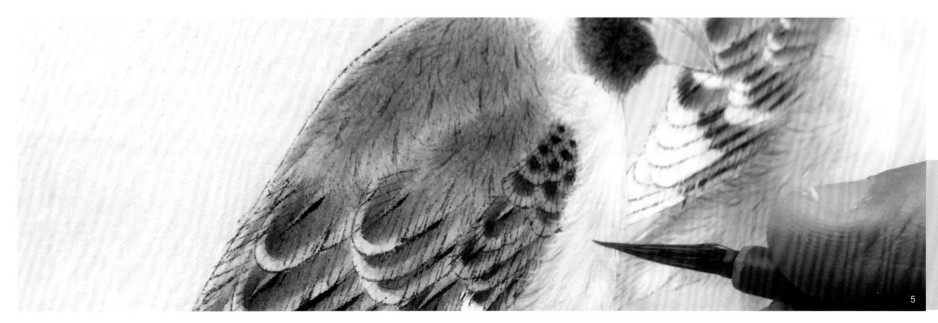

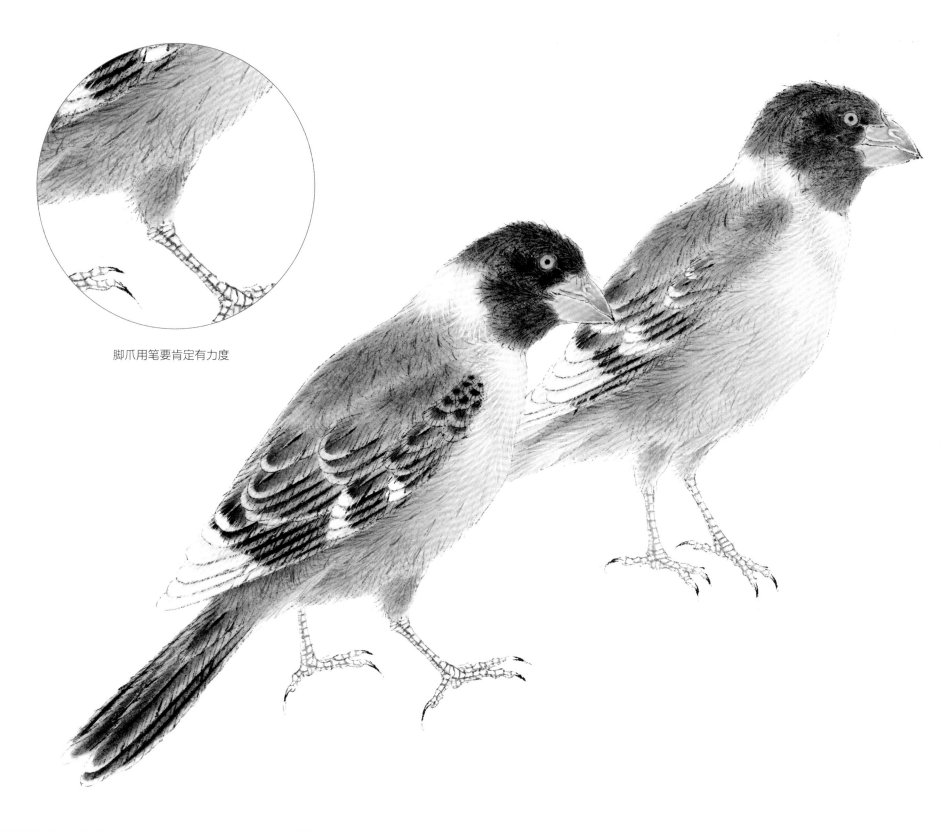

脚爪用笔要肯定有力度

❹ 调整鸟的黑白灰关系，用浓墨渲染出鸟的翅膀及尾羽层次，用白粉提染鸟的翅
 膀翼尖以及颈部和腹部。

❺ 用淡墨丝毛鸟的背部和翅膀，用浓钛白丝毛腹部。

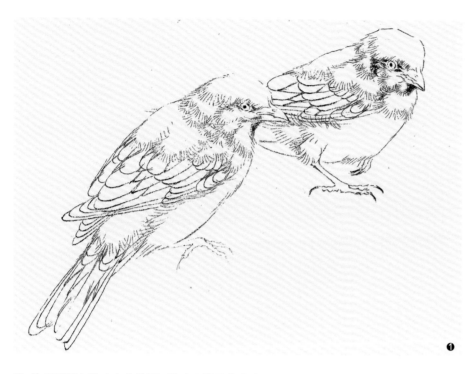

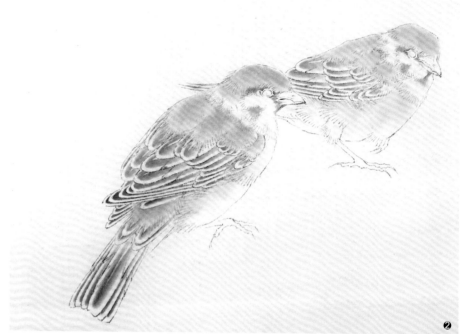

❶ 先用描笔勾勒出鸟的造型，注意用笔要有虚实，轻重的关系，脚爪和鸟嘴的用笔要肯定有力度。

❷ 用淡墨渲染出鸟的结构，注意墨色的浓淡虚实关系。

❸ 在墨色的基础上用赭石色罩染全身，用色要淡，要匀，要分多次渲染，要表现出鸟的蓬松质感。

❹ 用墨色强化鸟的头部以及翅膀结构，用白粉提染头部白色部分以及脚爪。

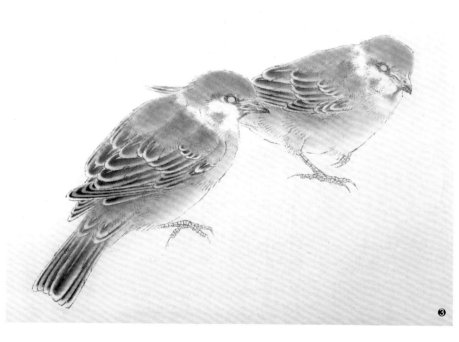

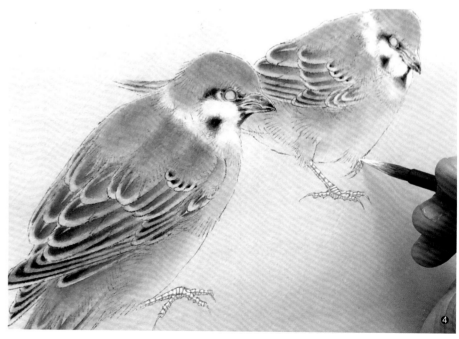

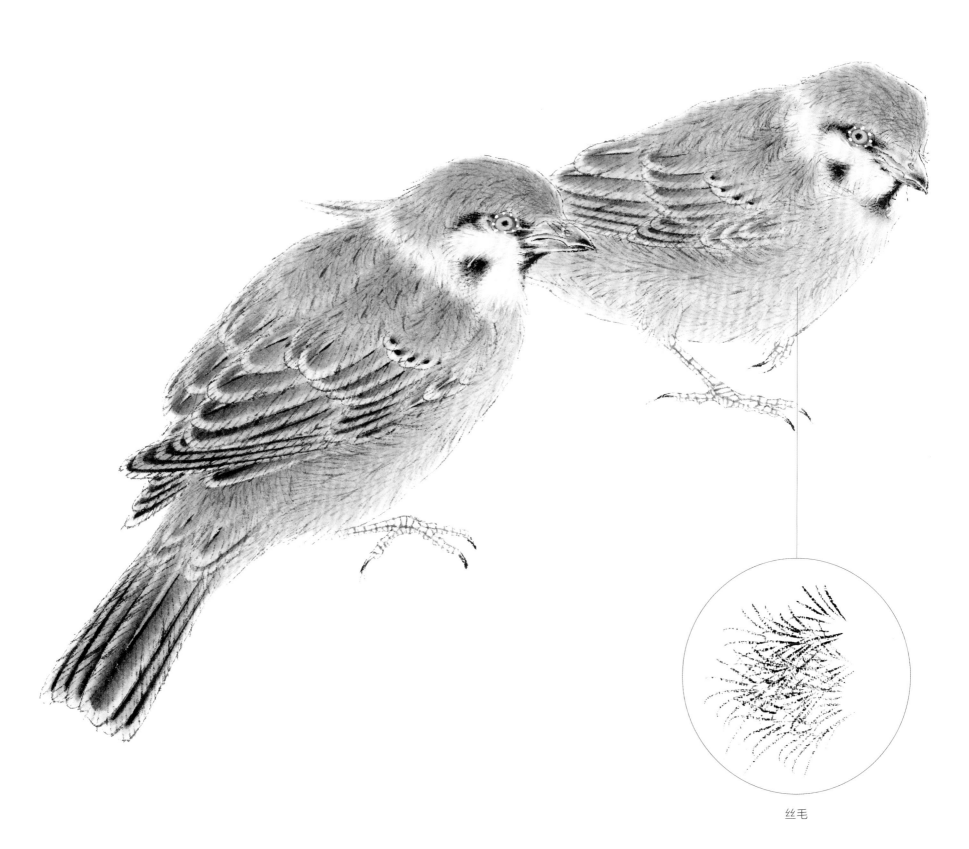

丝毛

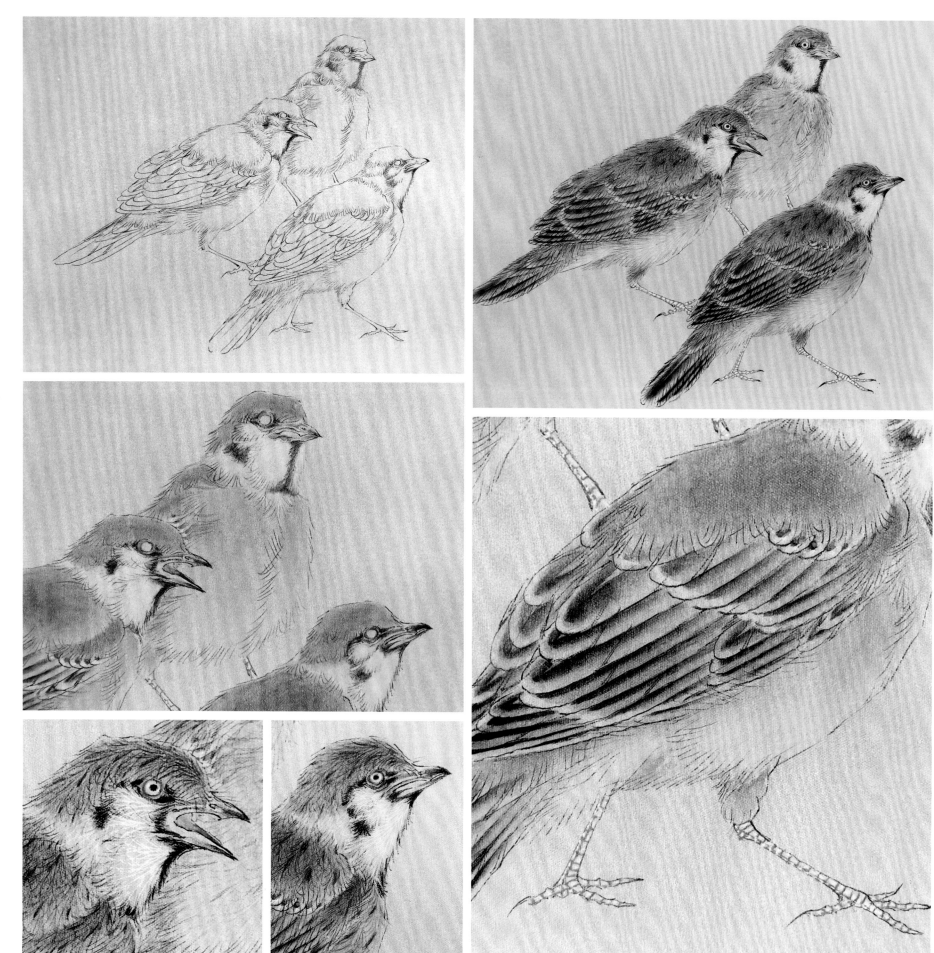

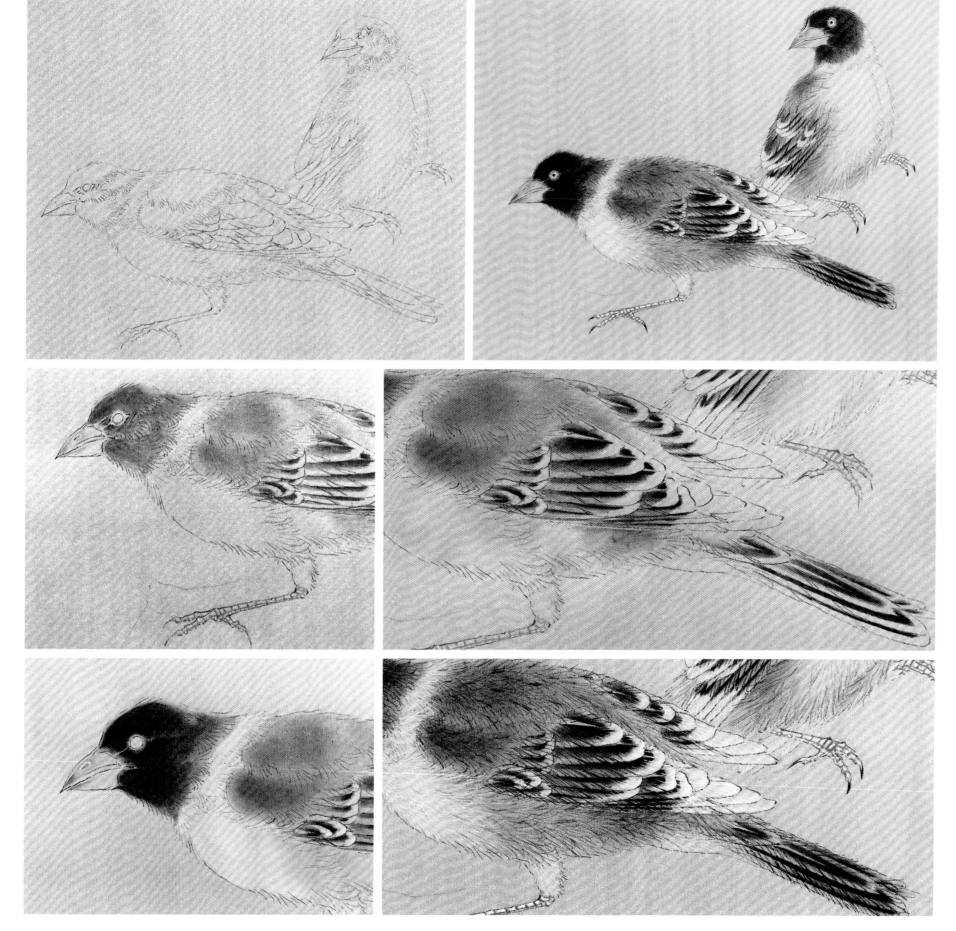

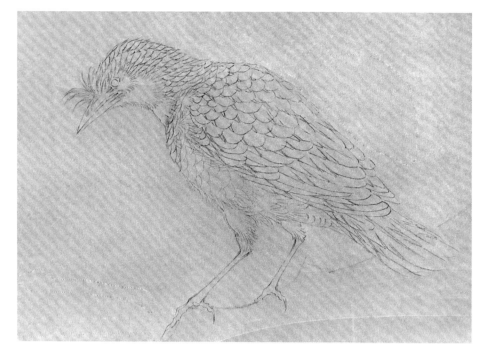

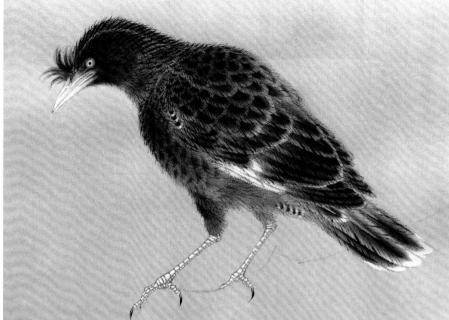

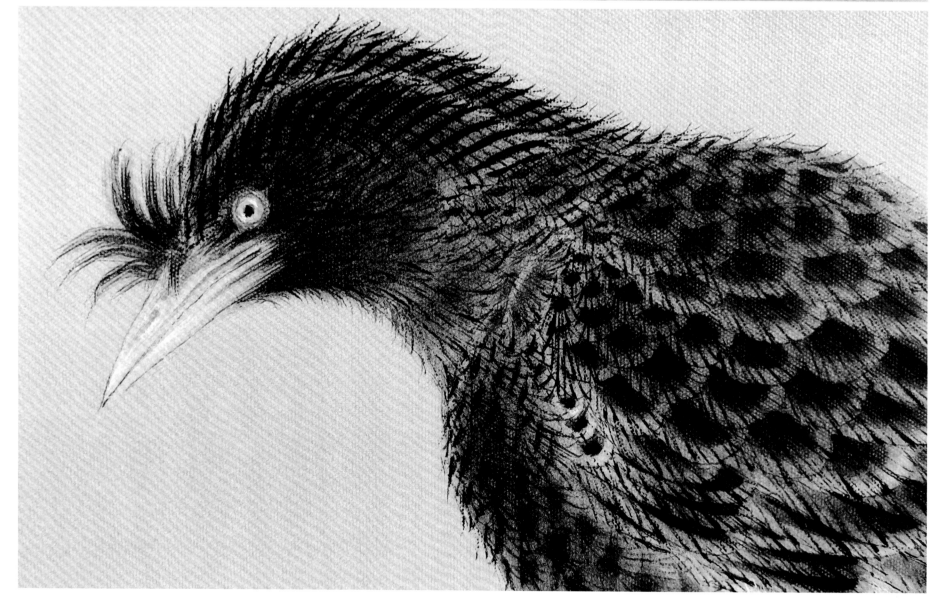

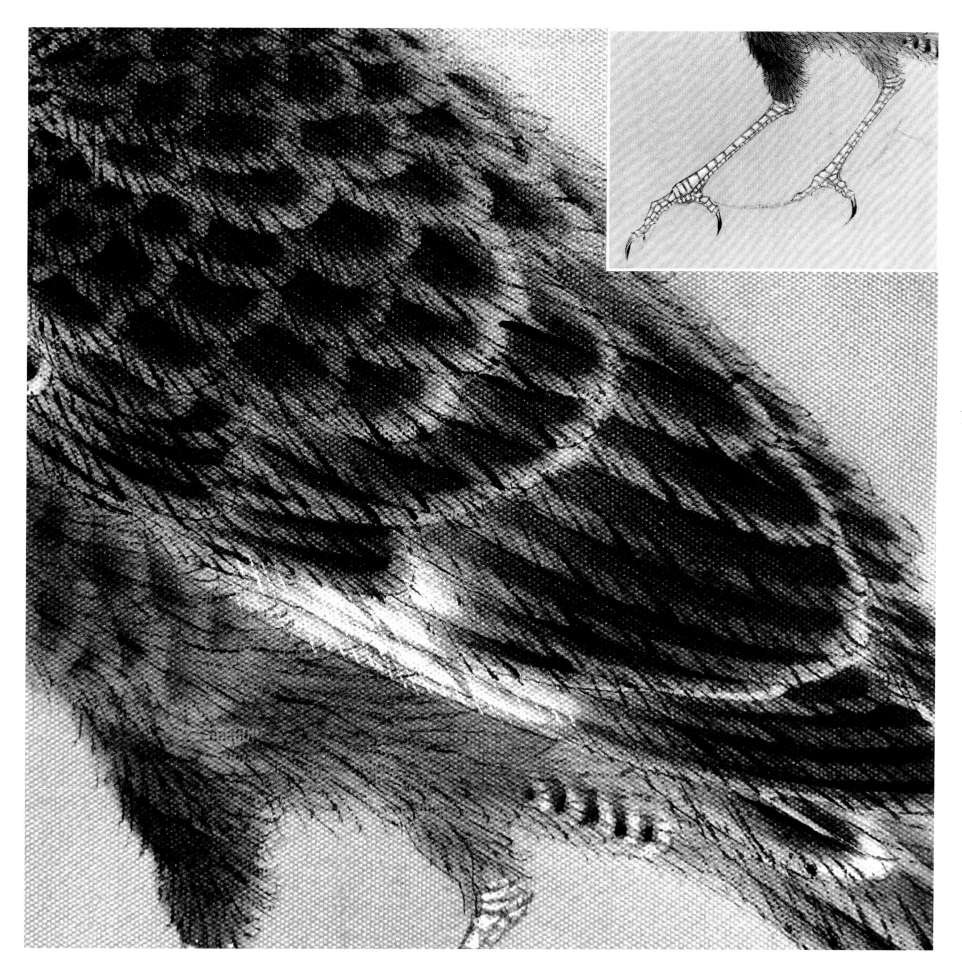

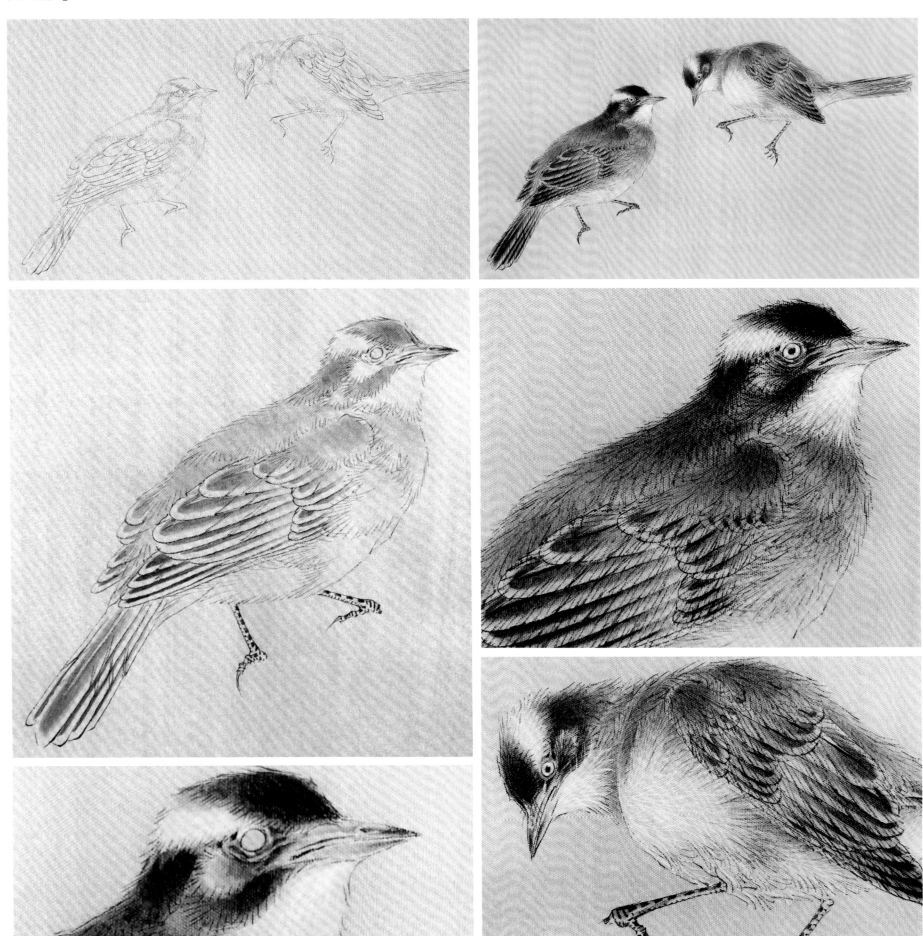

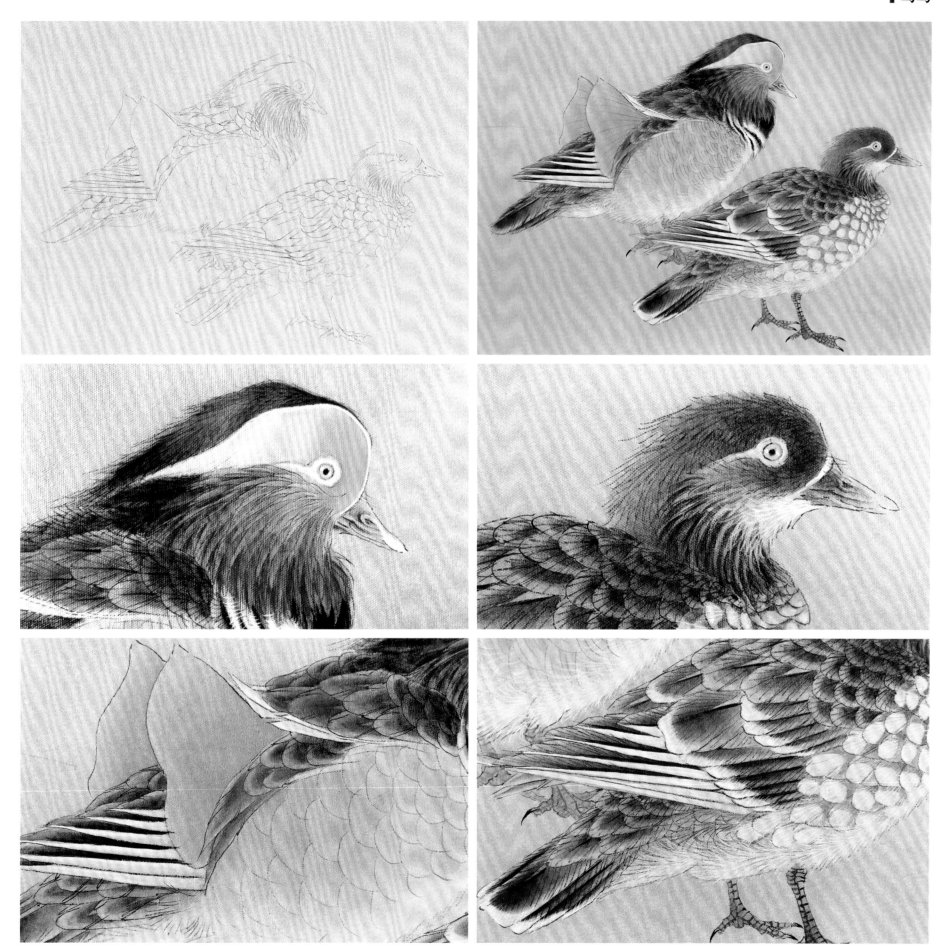

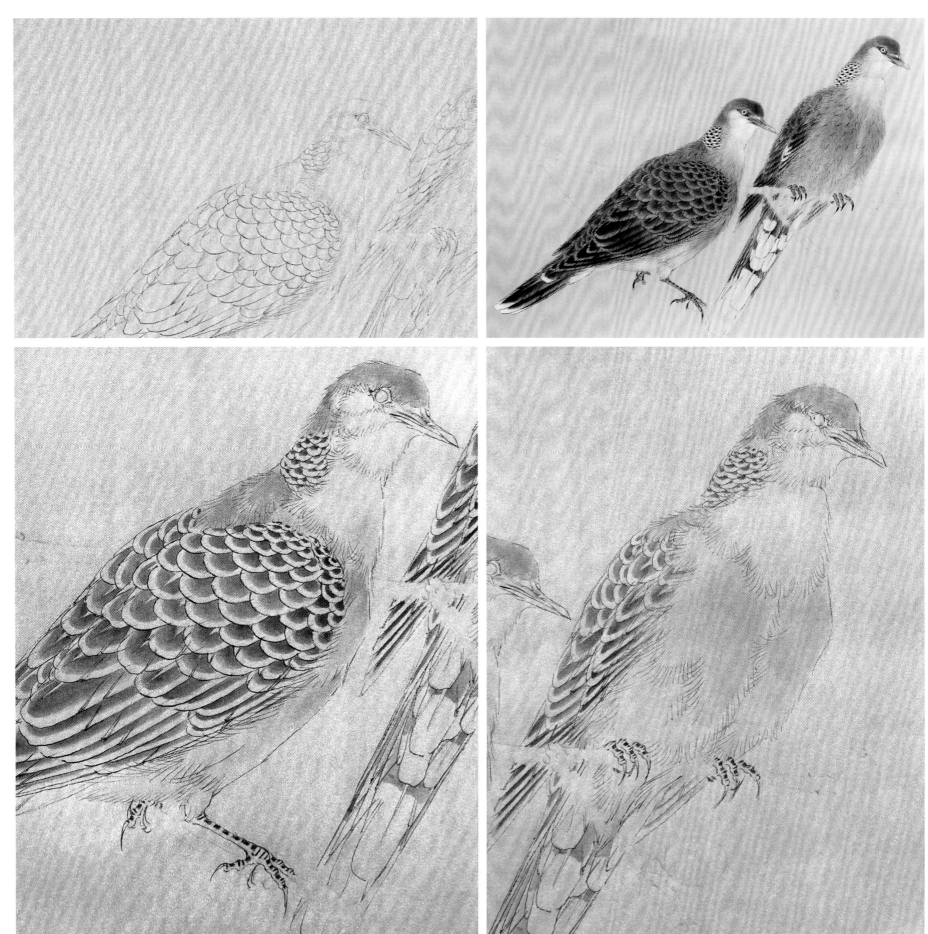

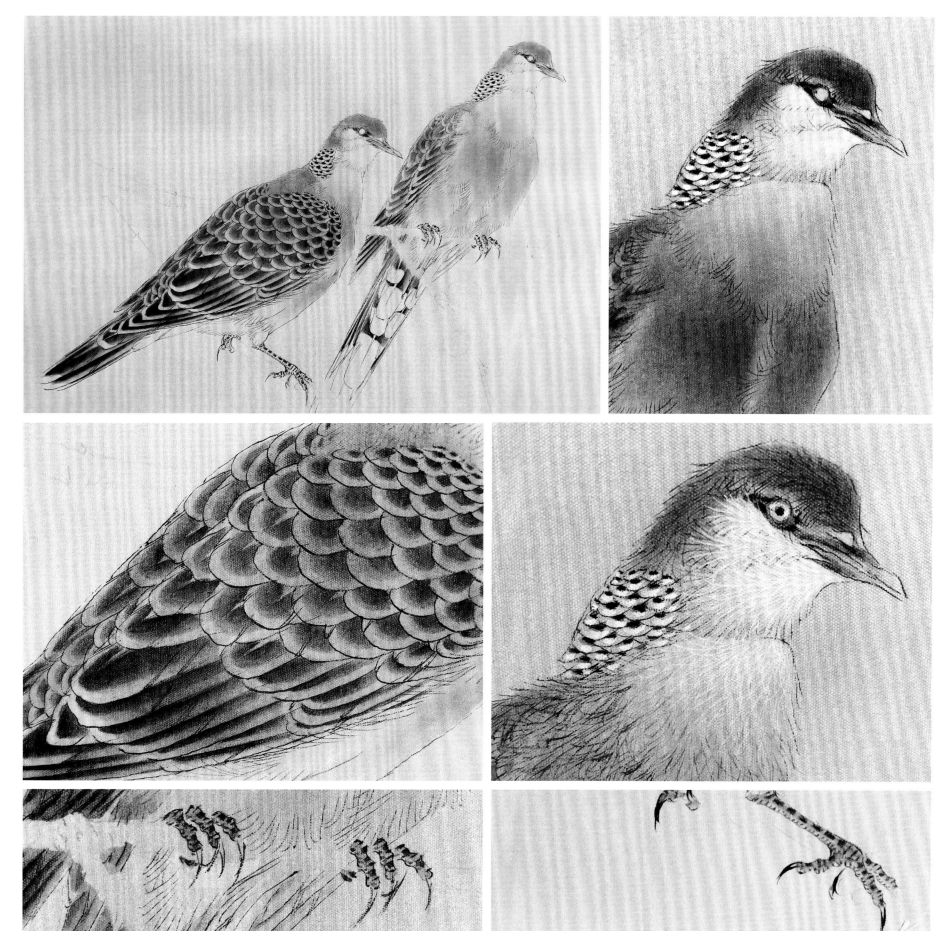

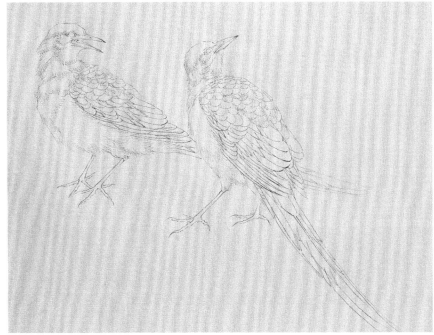
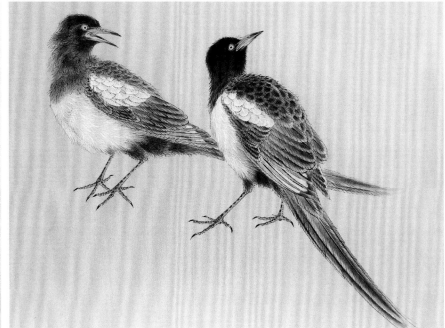

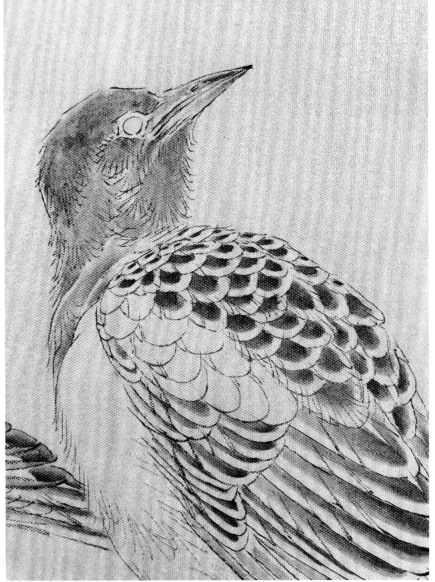
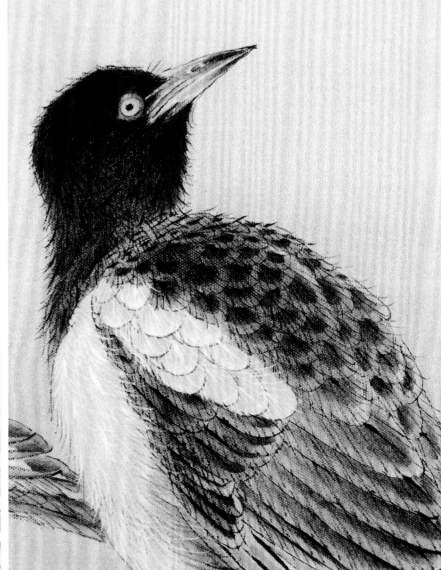

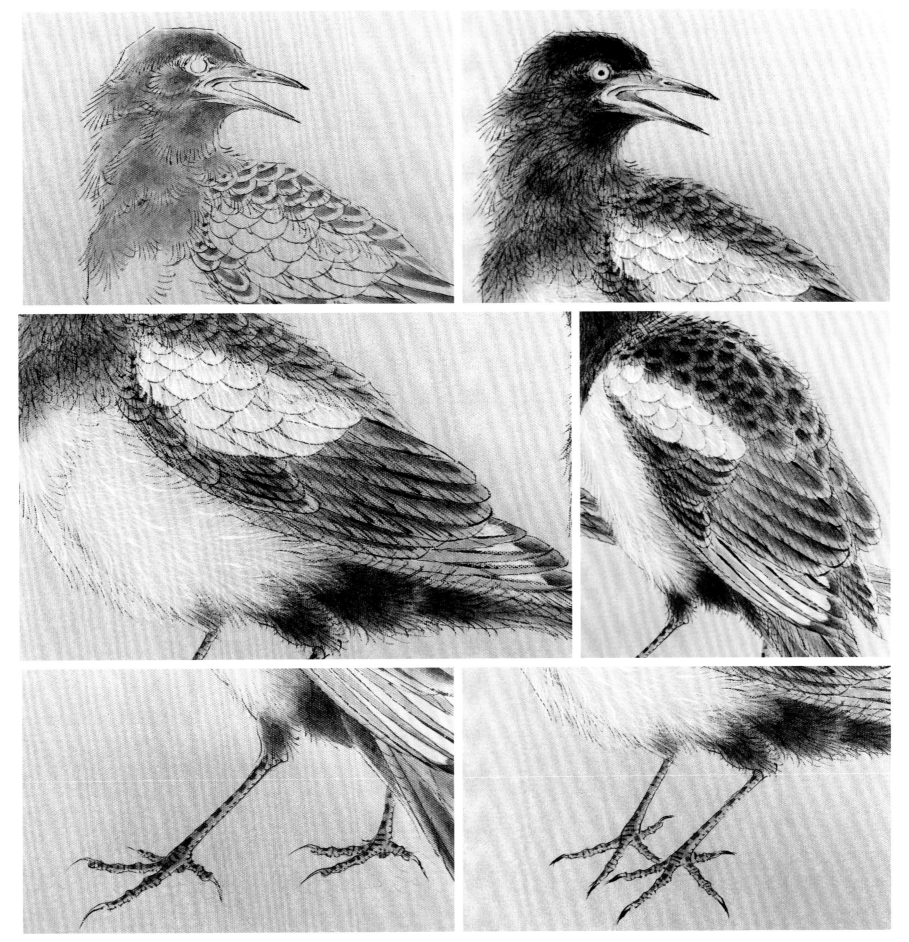

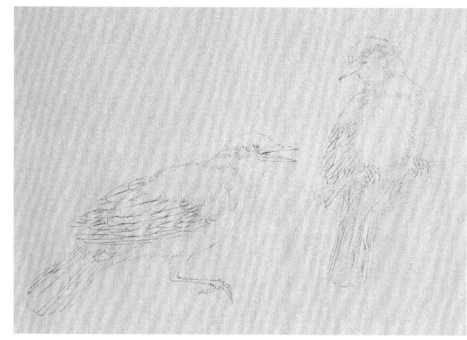
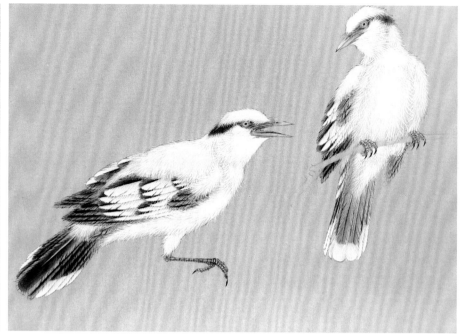

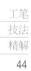

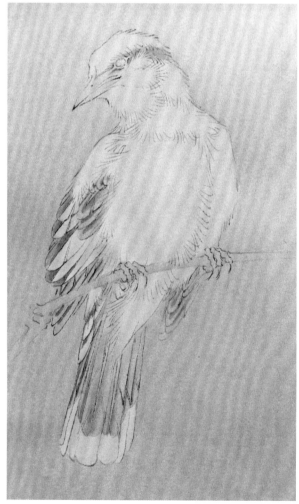
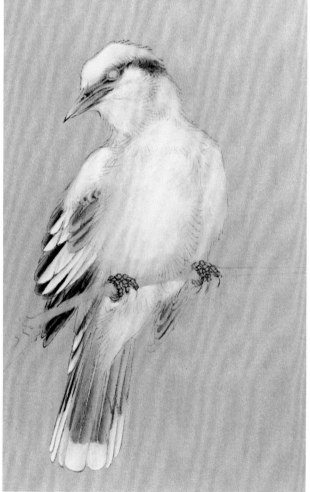

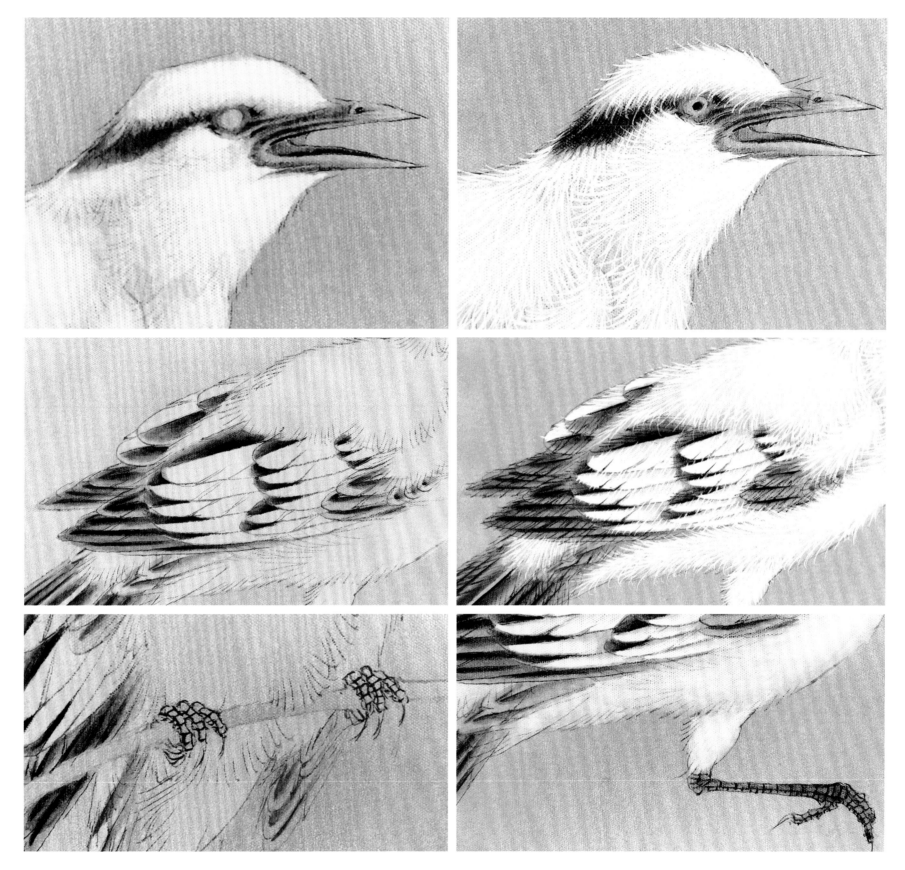

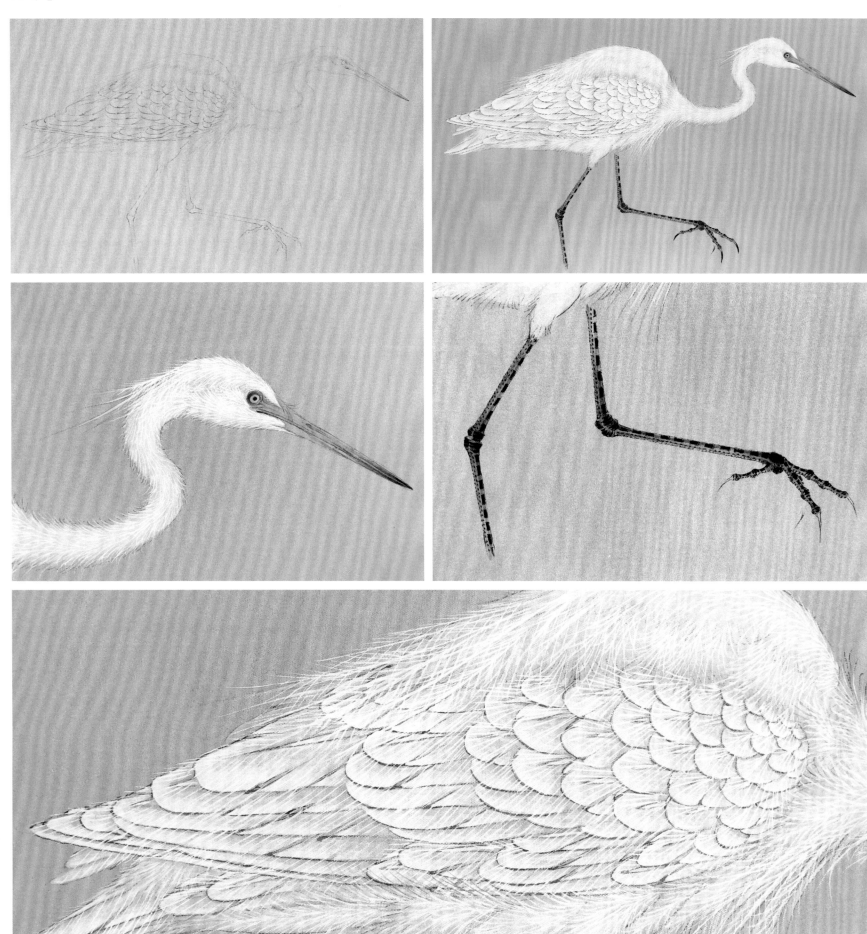

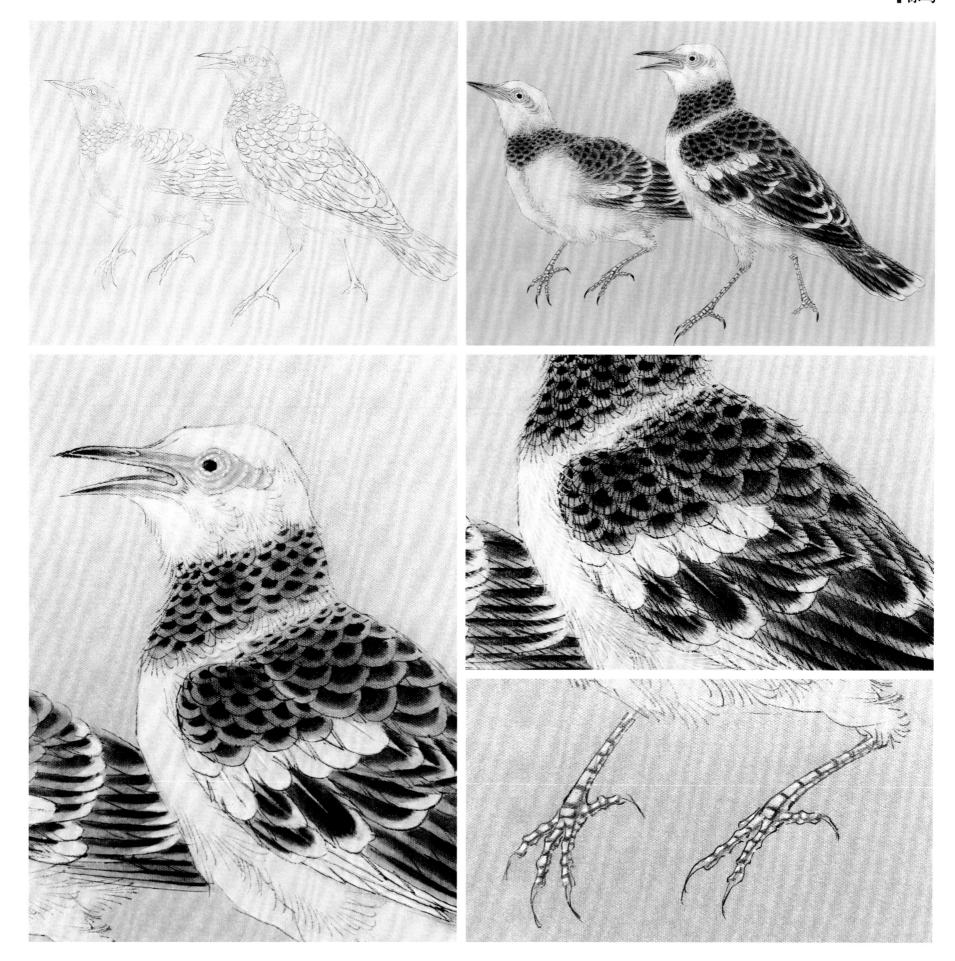

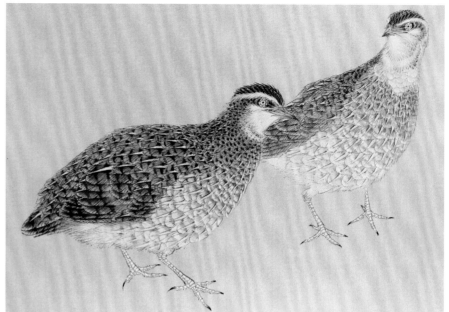

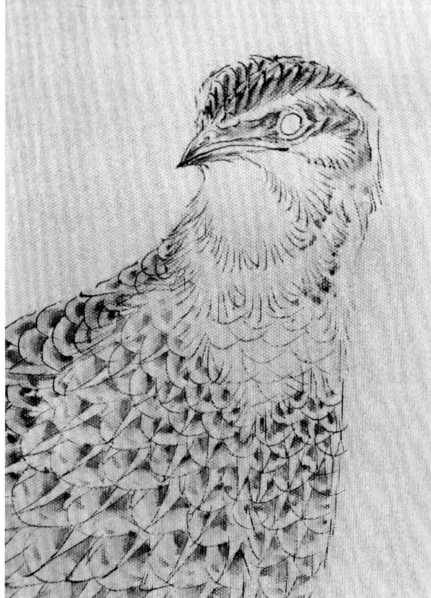
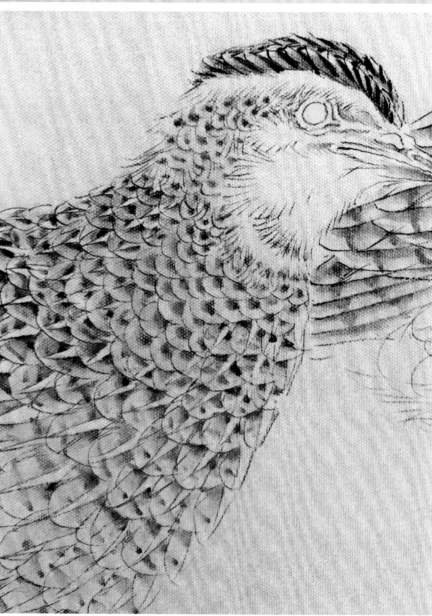

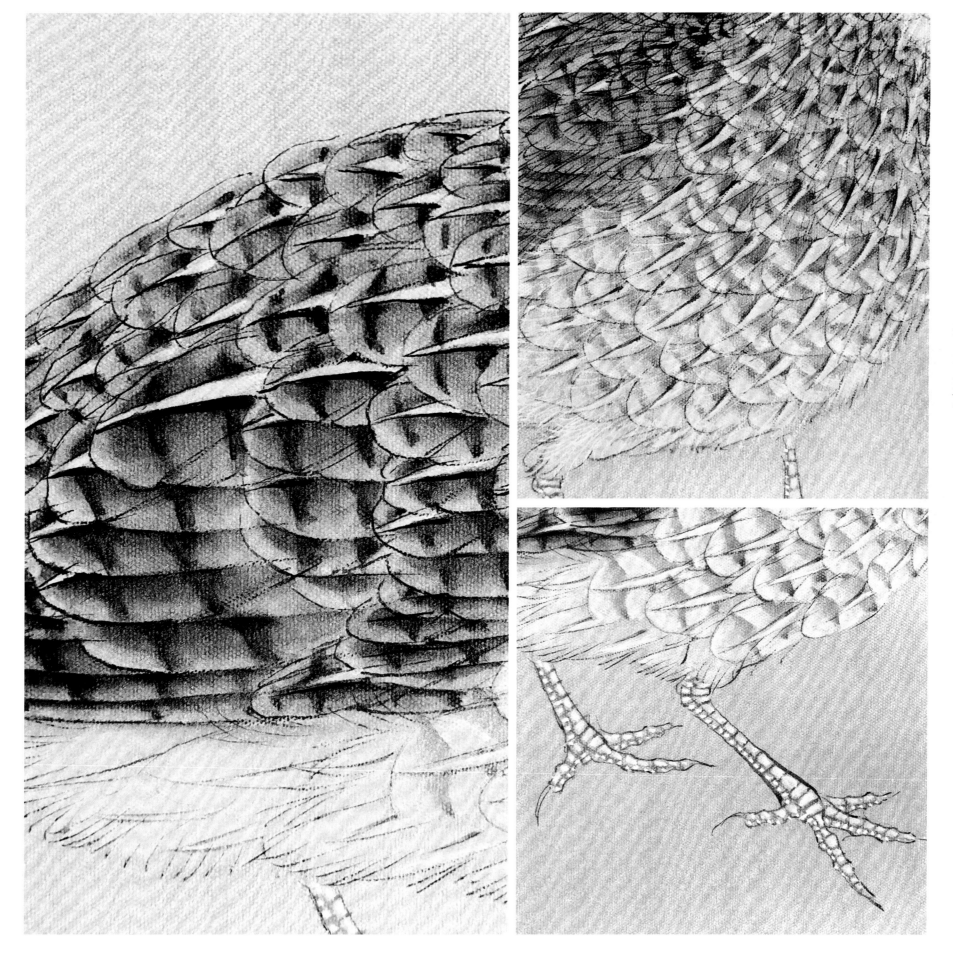

作品赏析

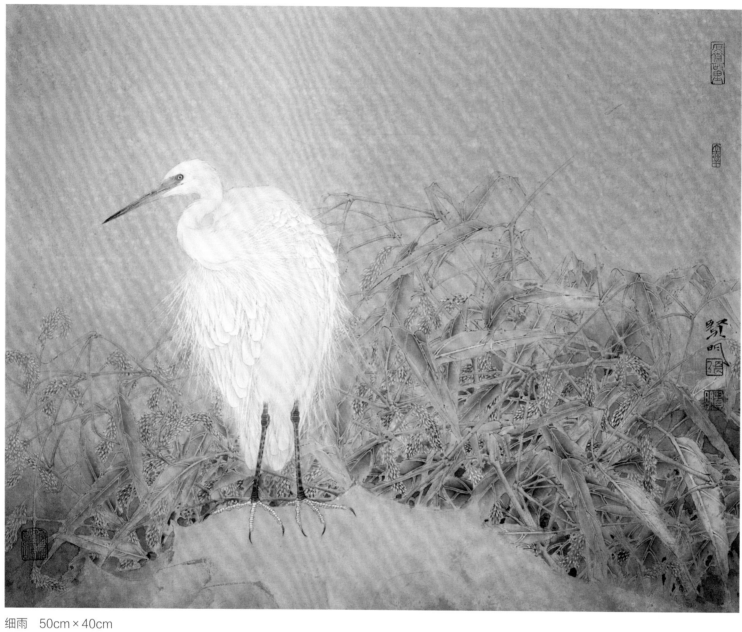

细雨　50cm×40cm

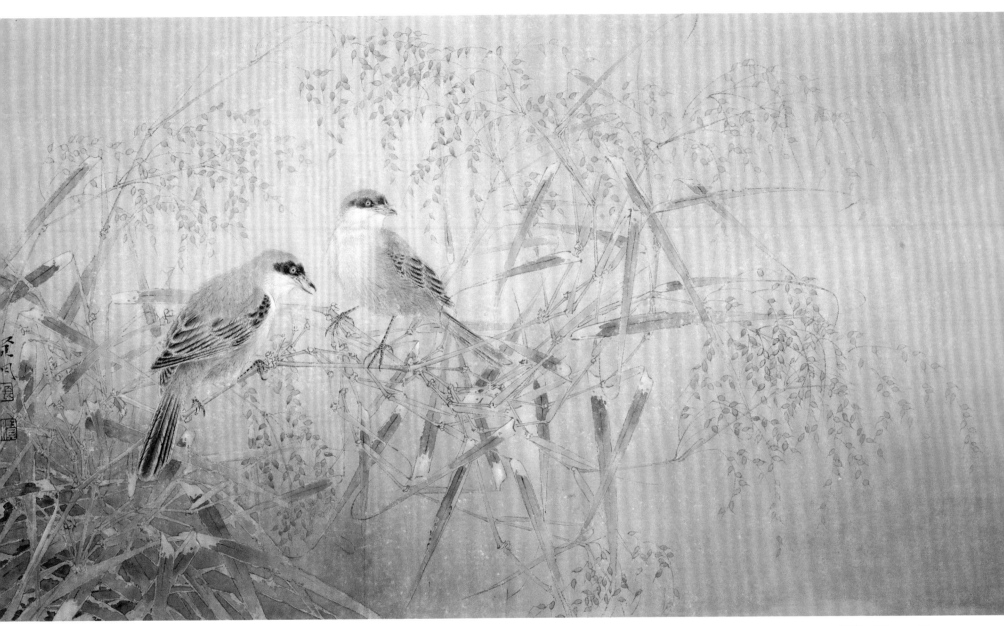

初寒　66cm×43cm

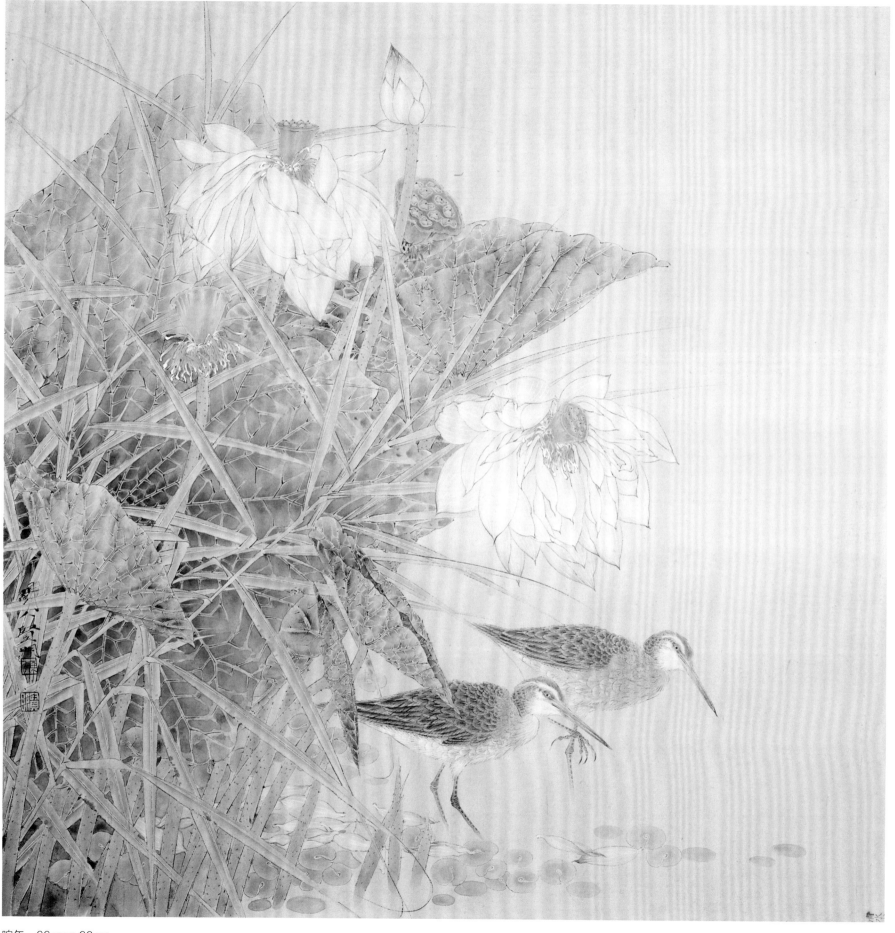

晌午　66cm×66cm

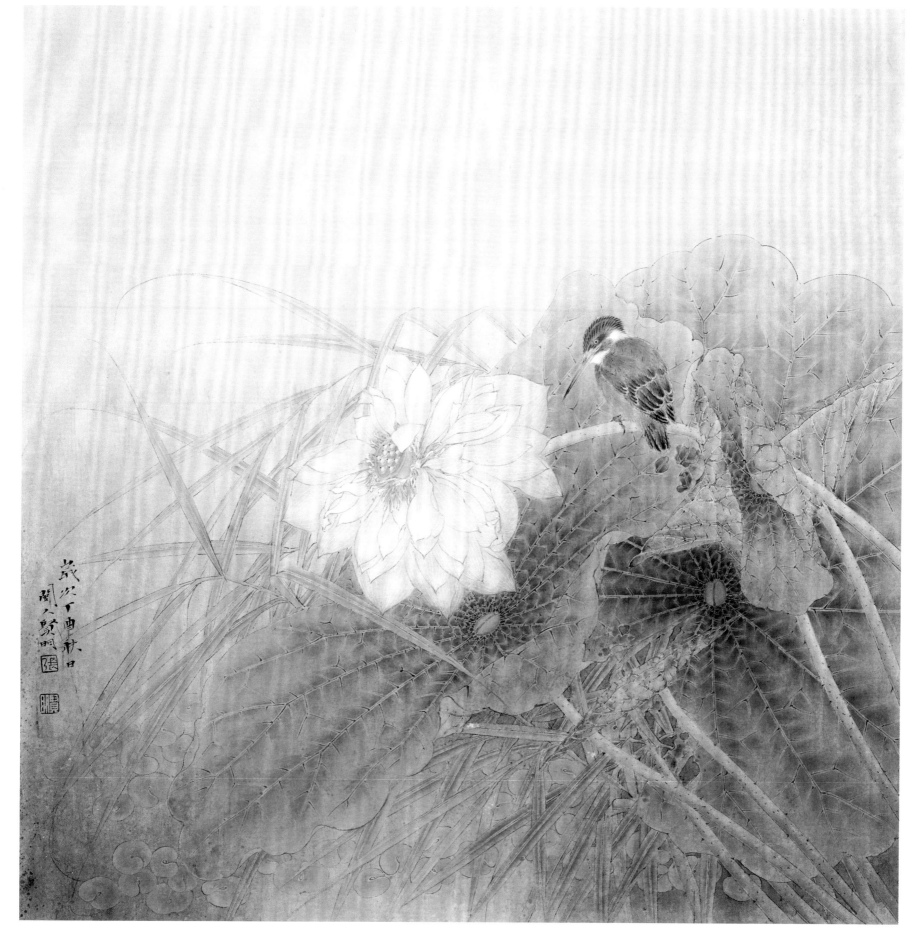

清晓　66cm×66cm

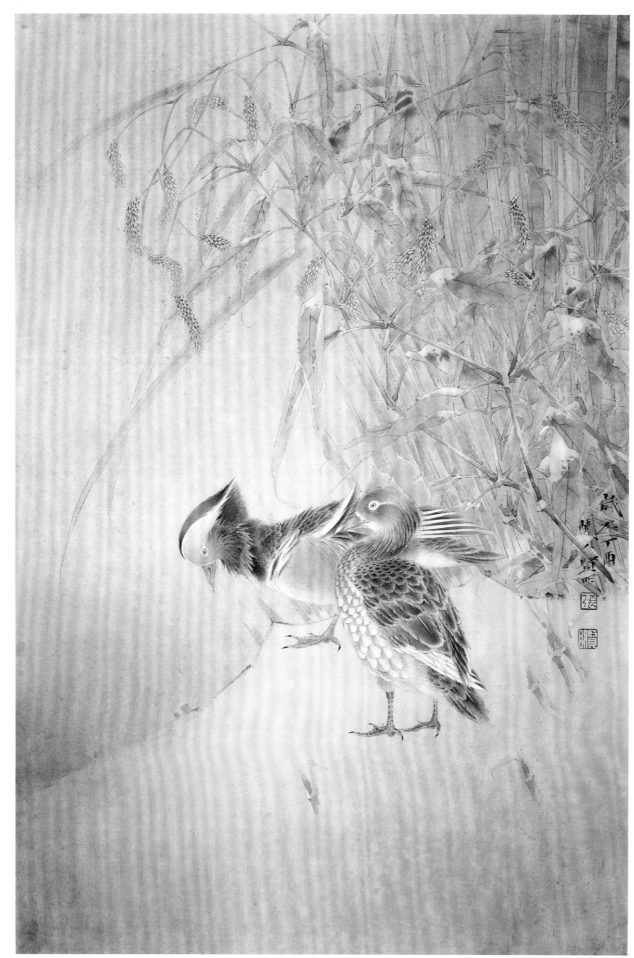

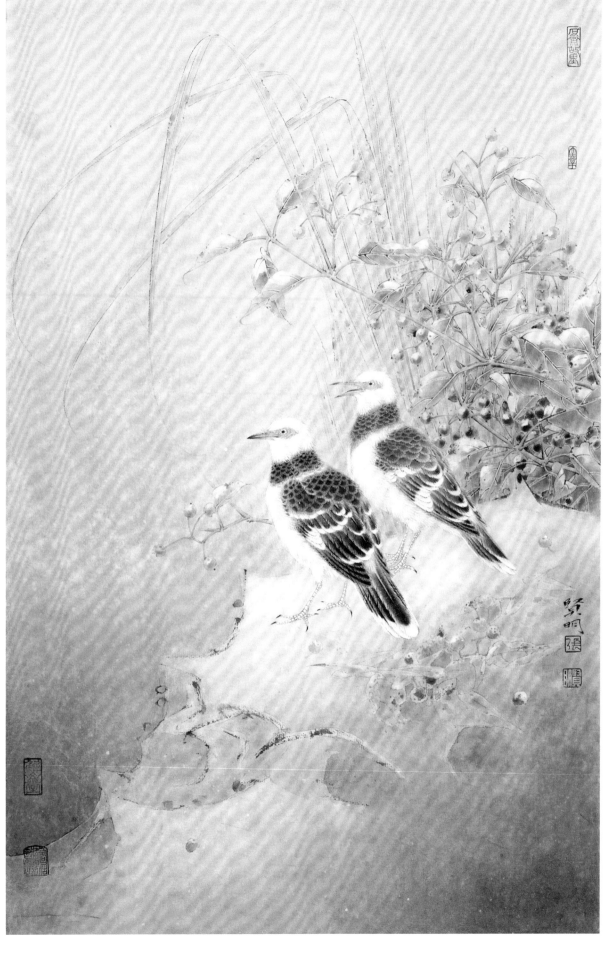

沙洲　70cm×35cm

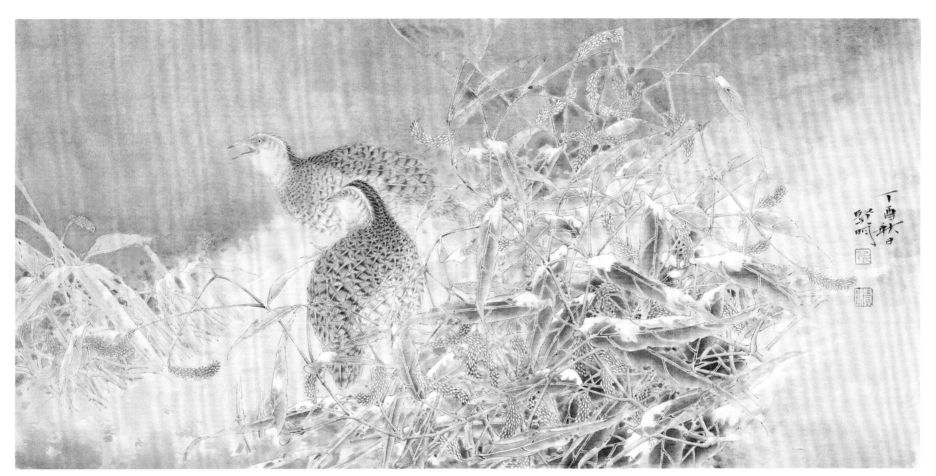

暮之霭　70cm×35cm

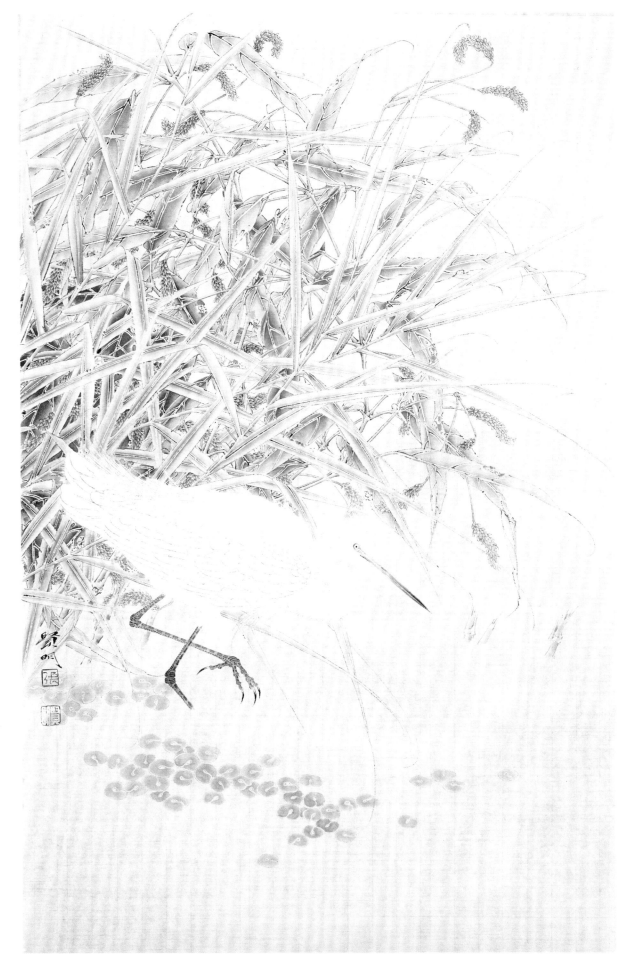

清溪　66cm×43cm

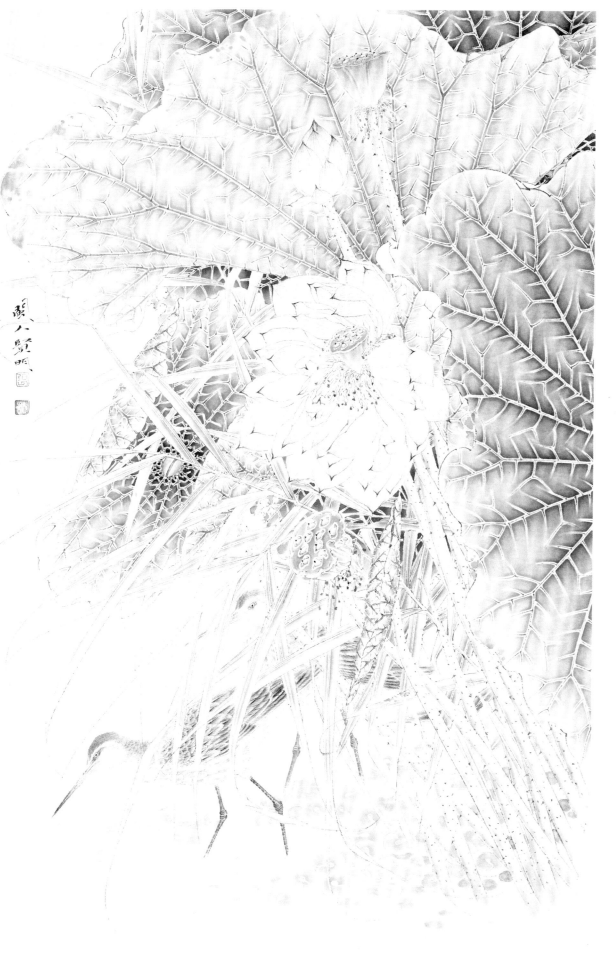

斜风　　66cm×43cm

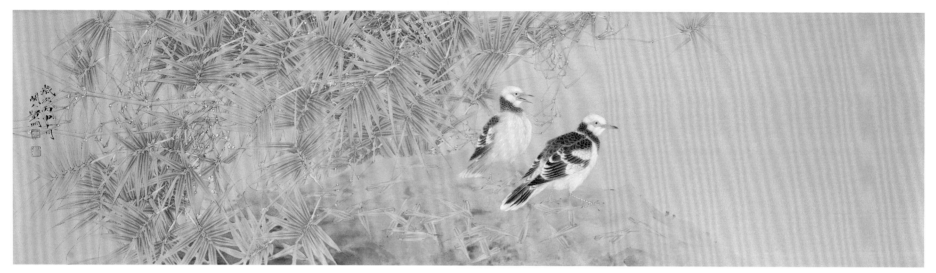

清风　135cm×35cm

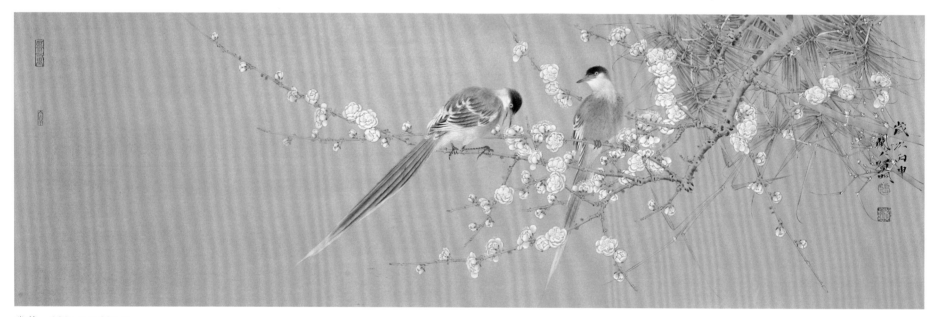

幽谷　135cm×35cm

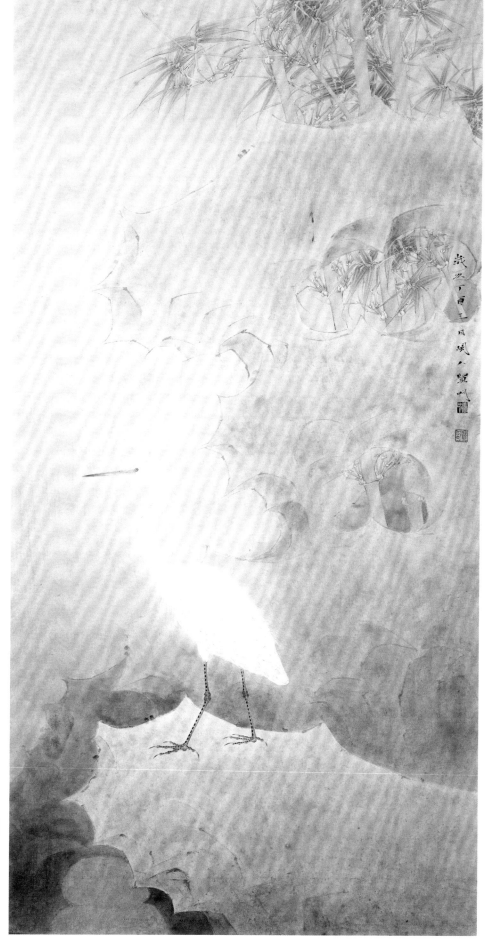

晓雾　132cm×66cm

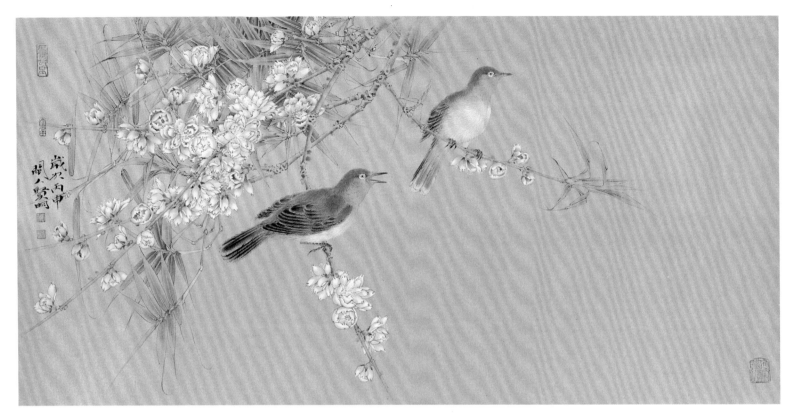

薰风　35cm×70cm

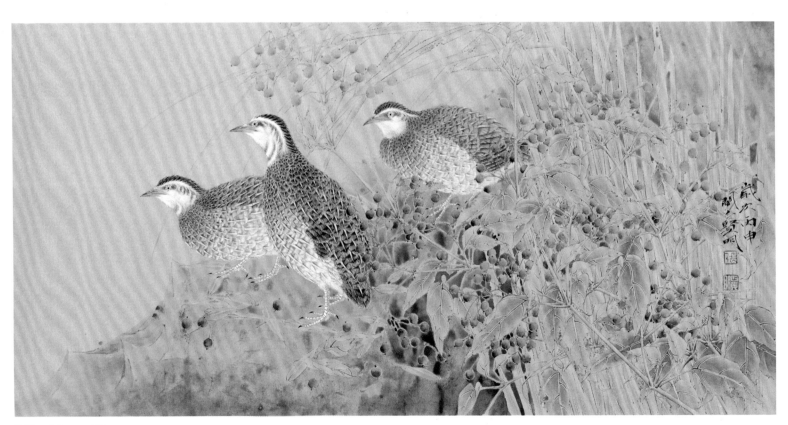

深秋　35cm×70cm

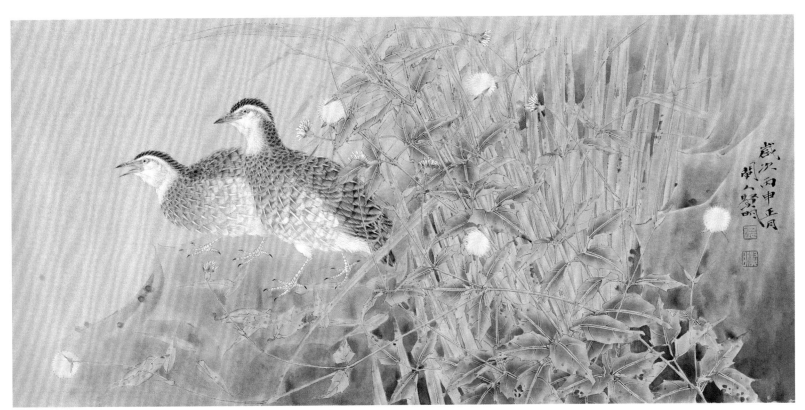

野山　35cm×70cm

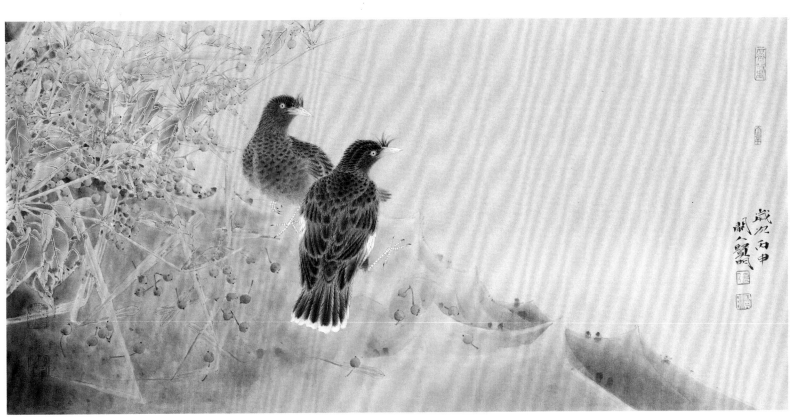

山谷　35cm×70cm

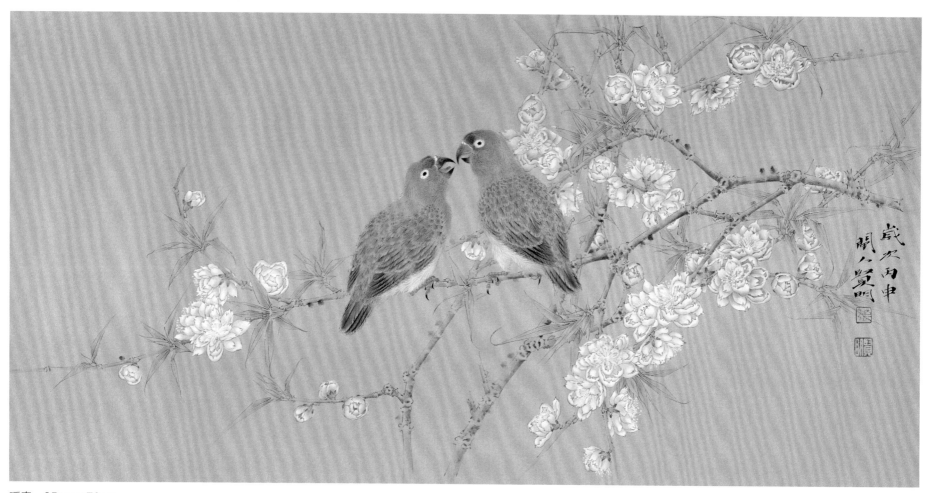

暖春　35cm×70cm

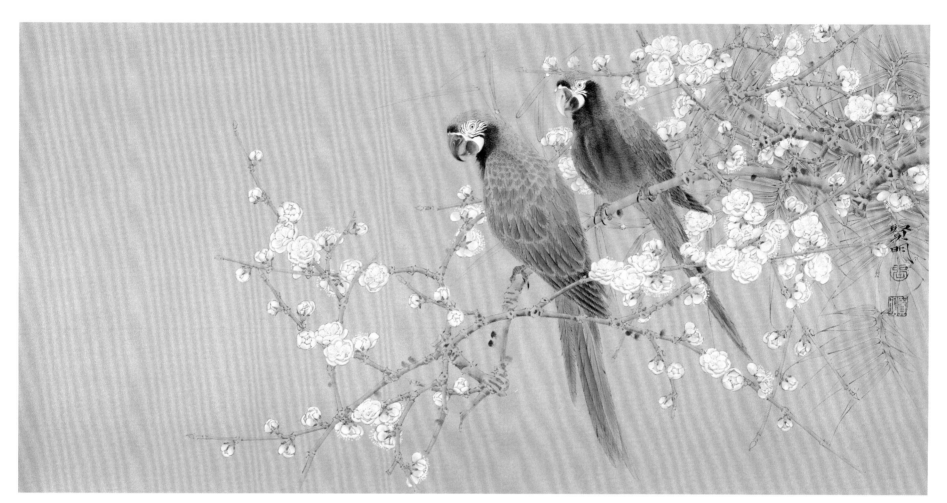

香雪　35cm×70cm

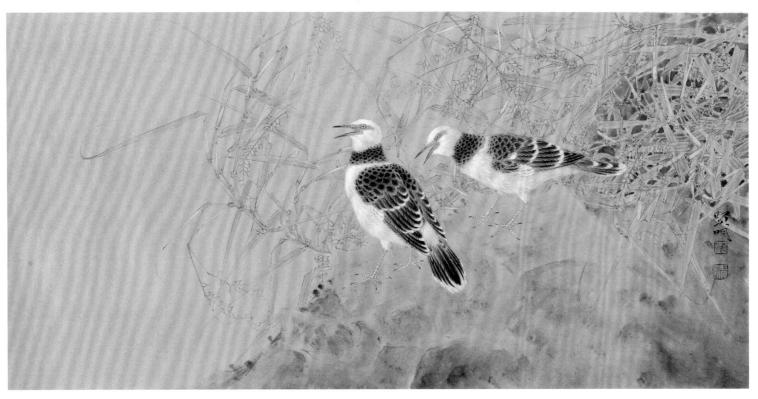

晨曦　35cm×70cm

微风　35cm×70cm

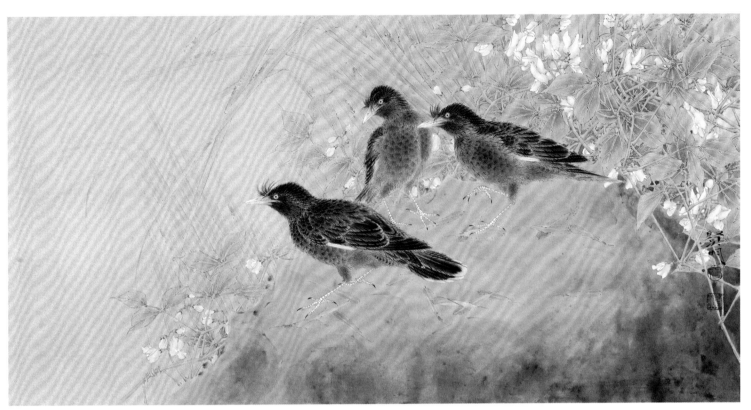

乡野　35cm×70cm

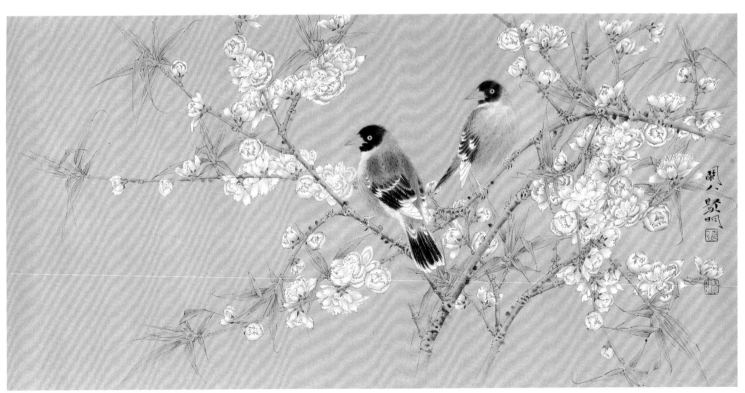

三月　35cm×70cm

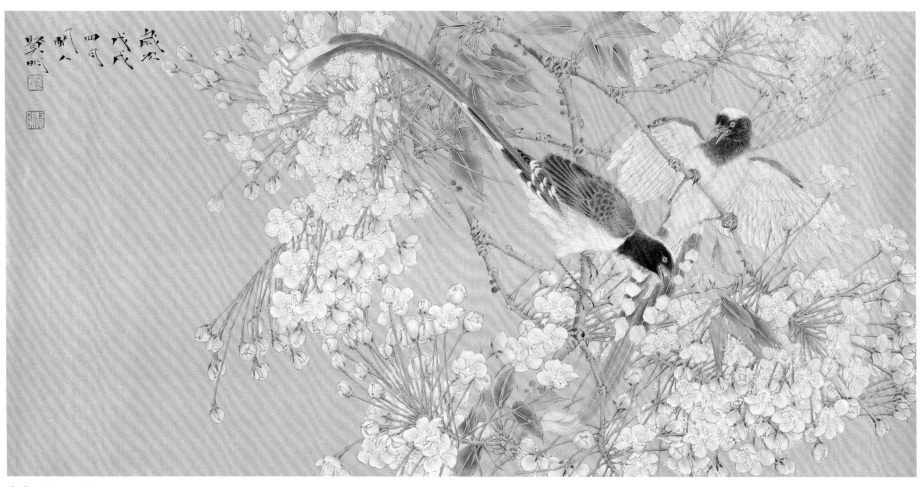

春暄　35cm×70cm

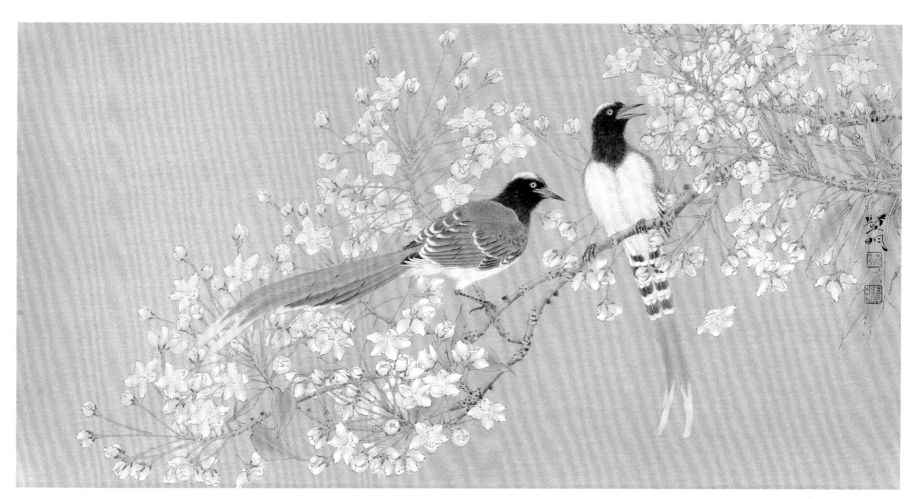

春光　35cm×70cm

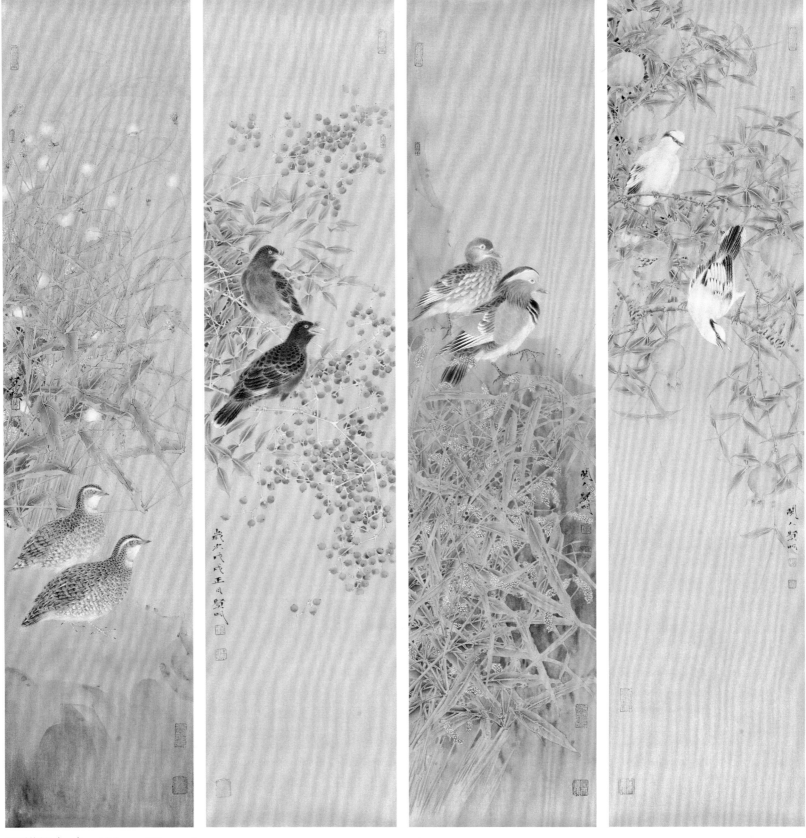

四时物语（一） 100cm×23cm×4

四时物语（二）　100cm×23cm×4

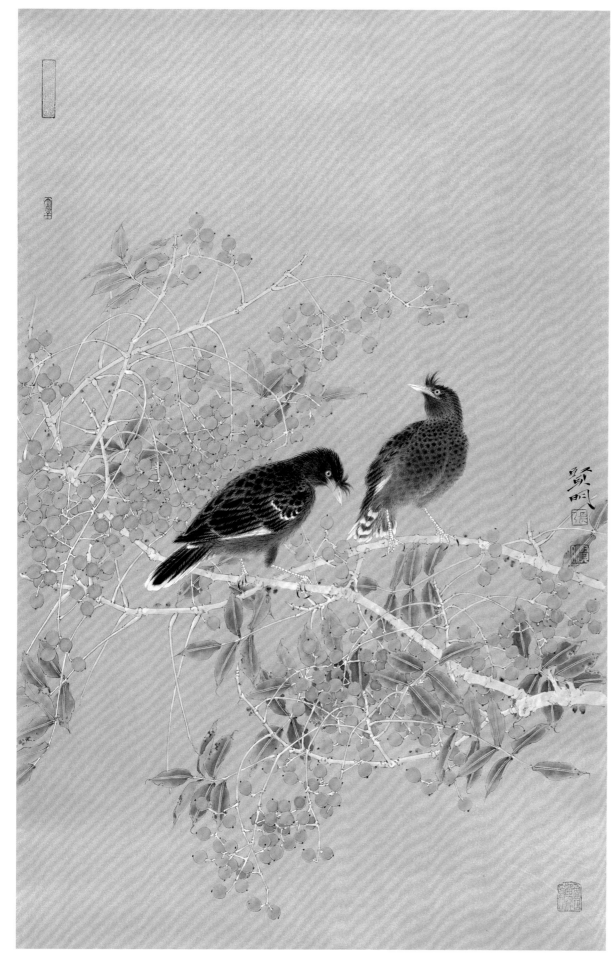

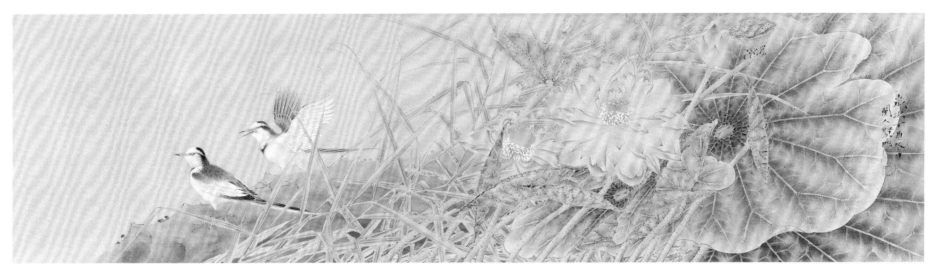

塘趣　135cm×35cm

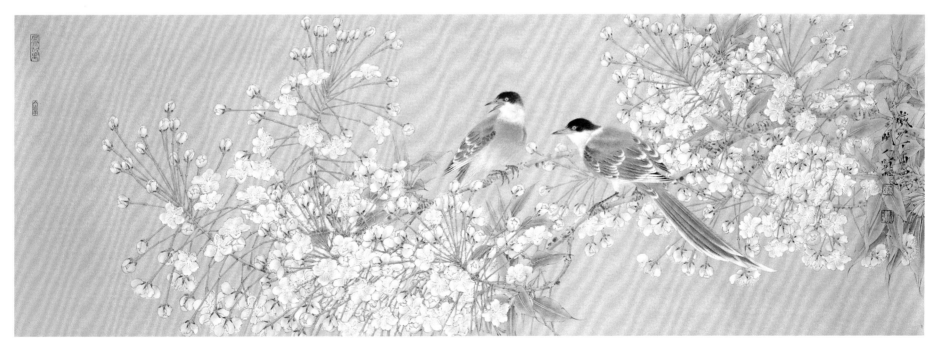

春融　100cm×35cm

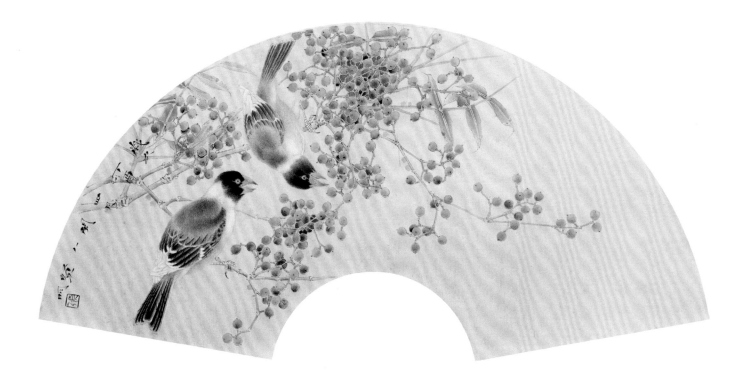

秋实　62cm×30cm

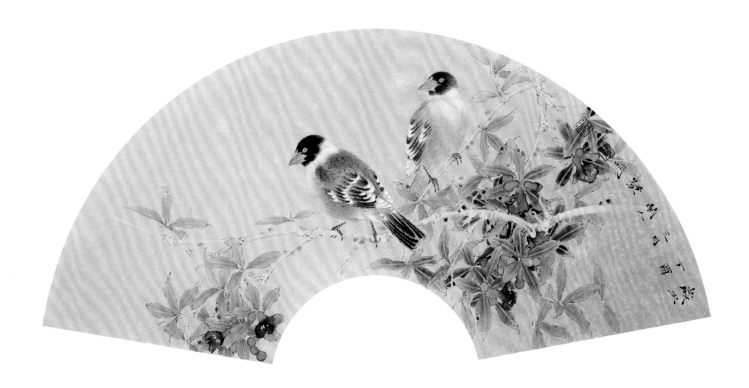

五月花　62cm×30cm

在水一方　62cm×30cm

佳果　62cm×30cm

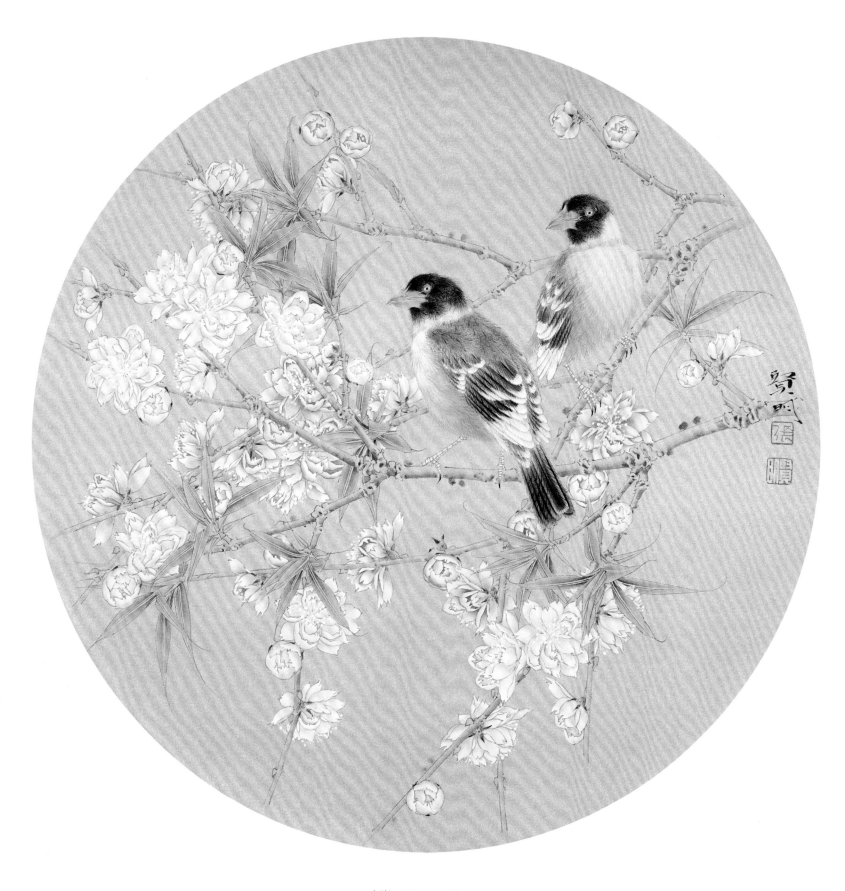

山岚　40cm×40cm

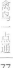

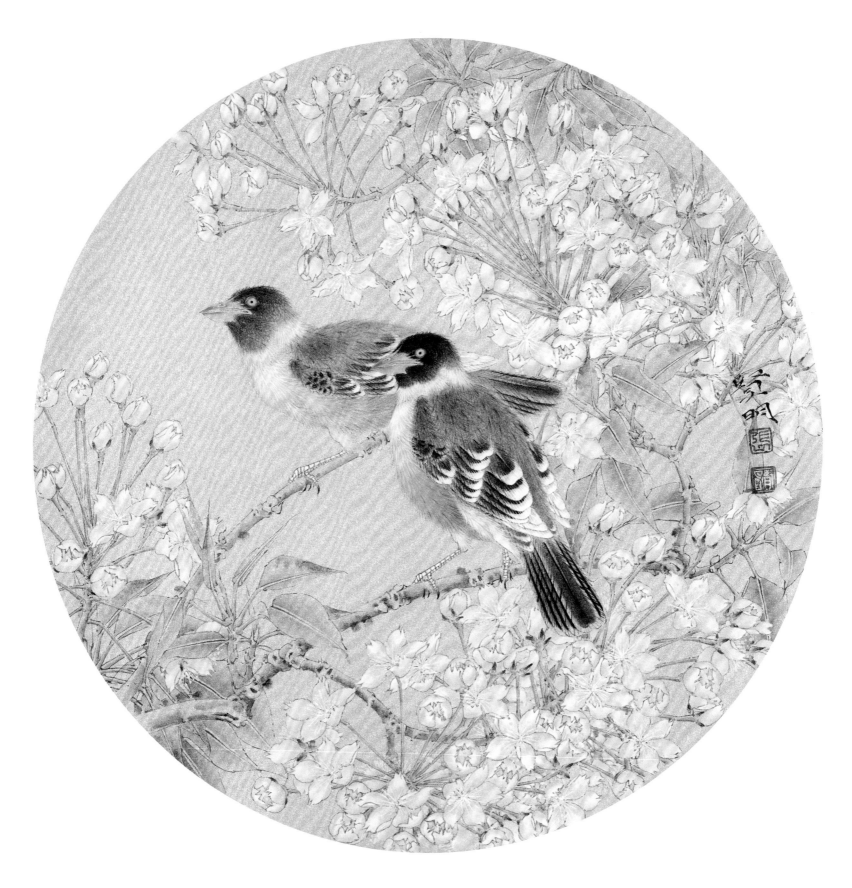

一夜东风　33cm×33cm

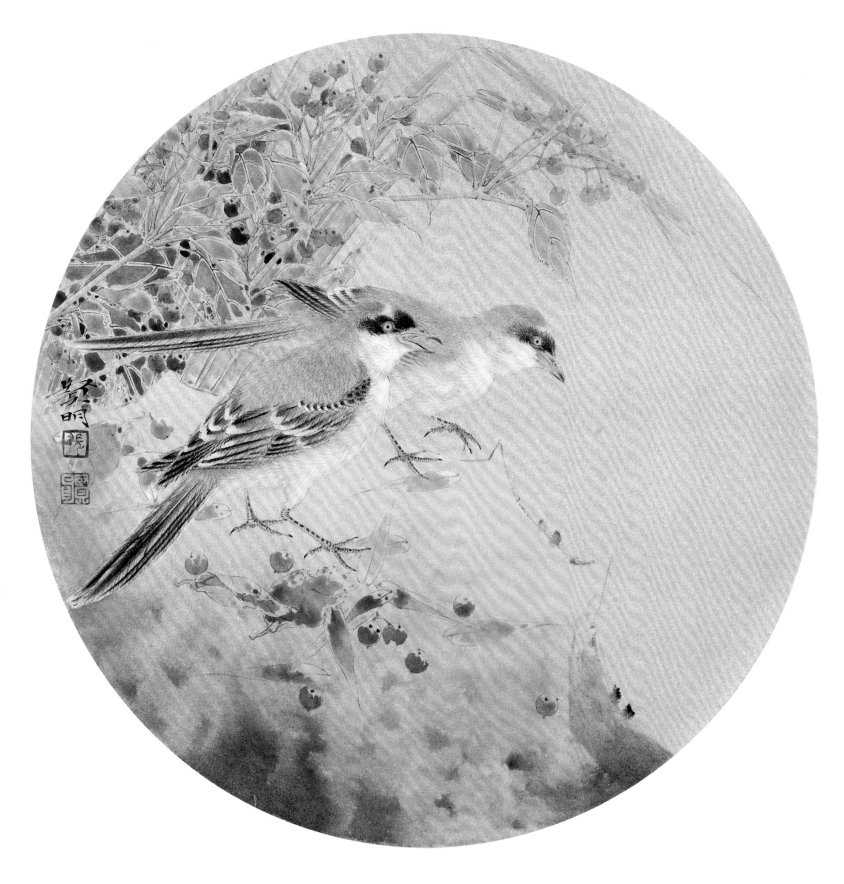

霜降　33cm×33cm

和风　40cm×40cm

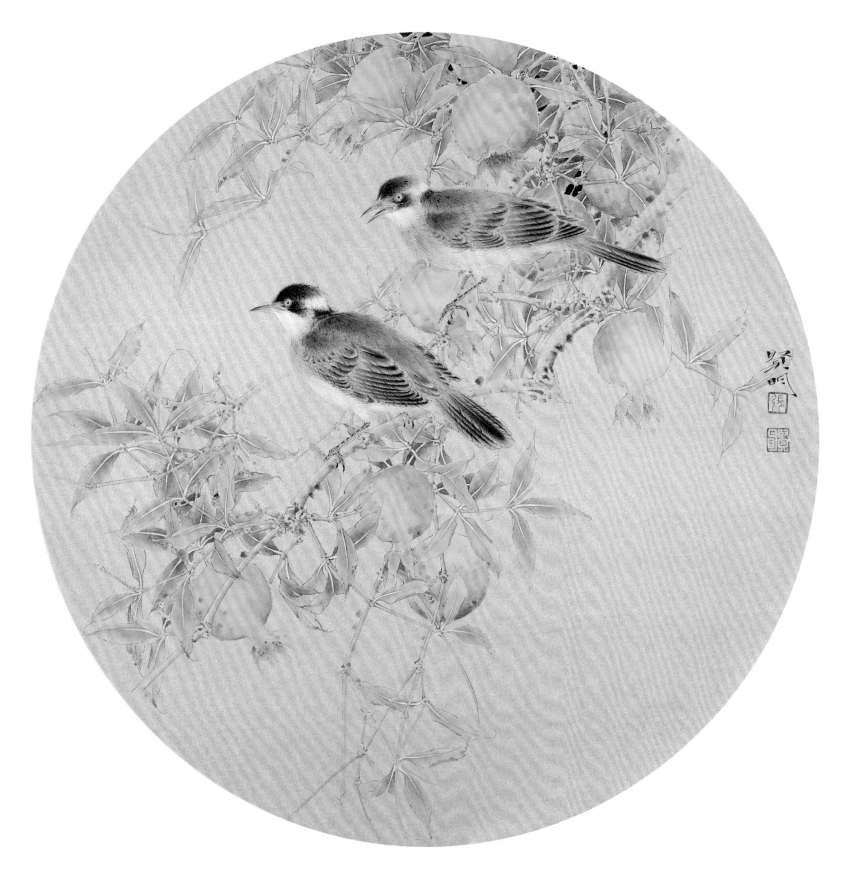

秋声　40cm×40cm

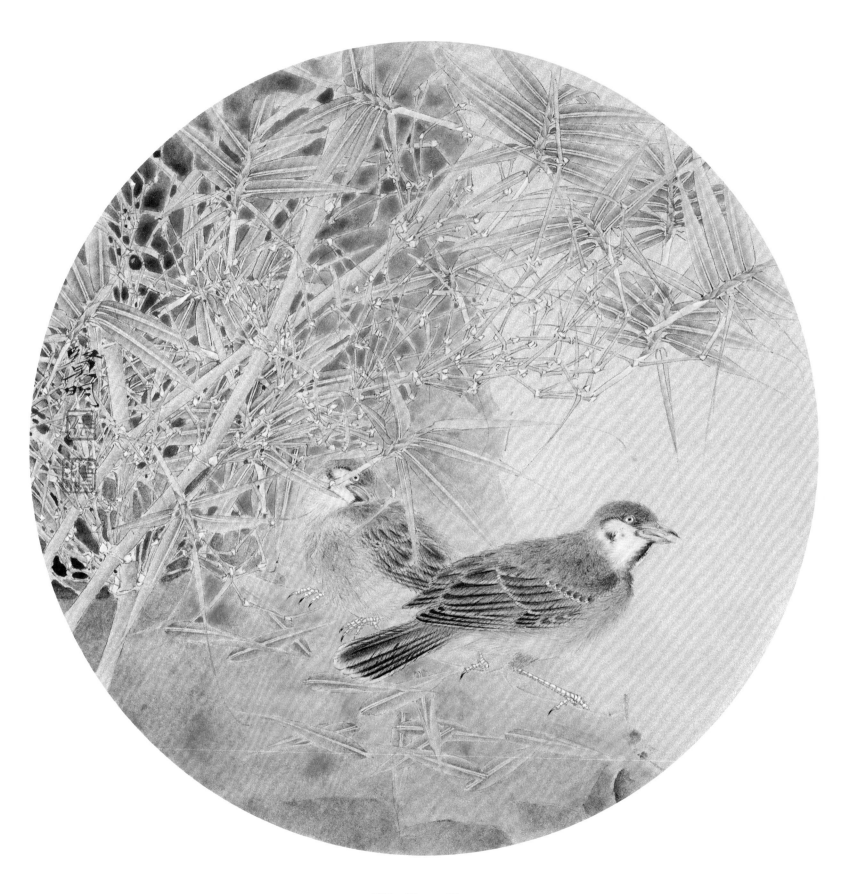

晨风　33cm×33cm

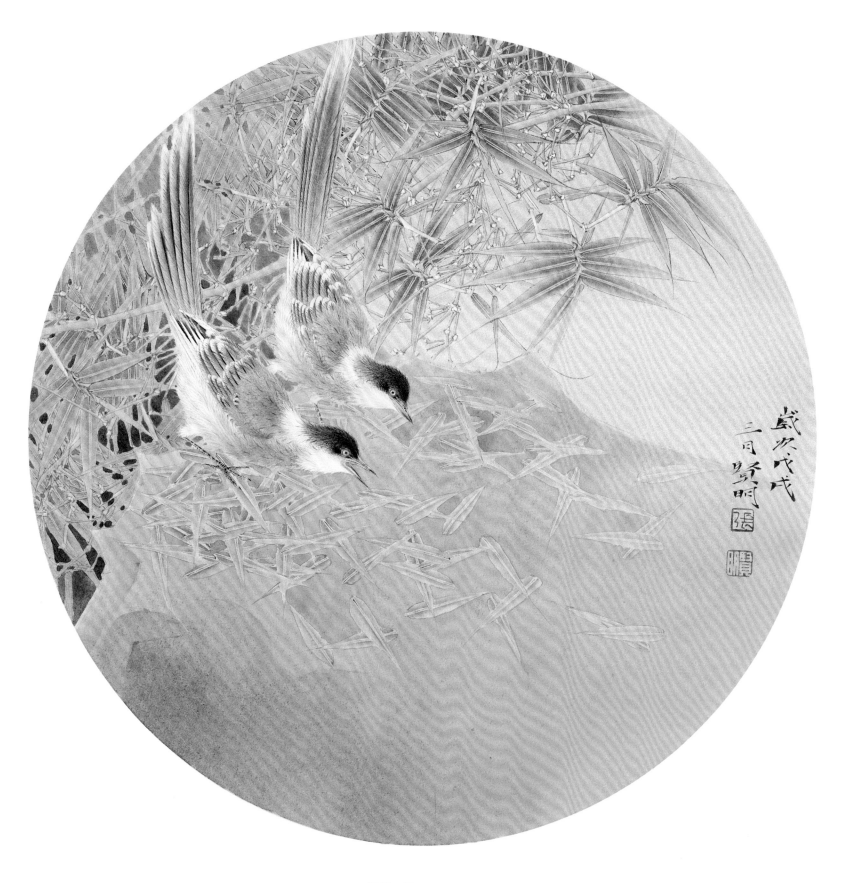

风起　40cm×40cm

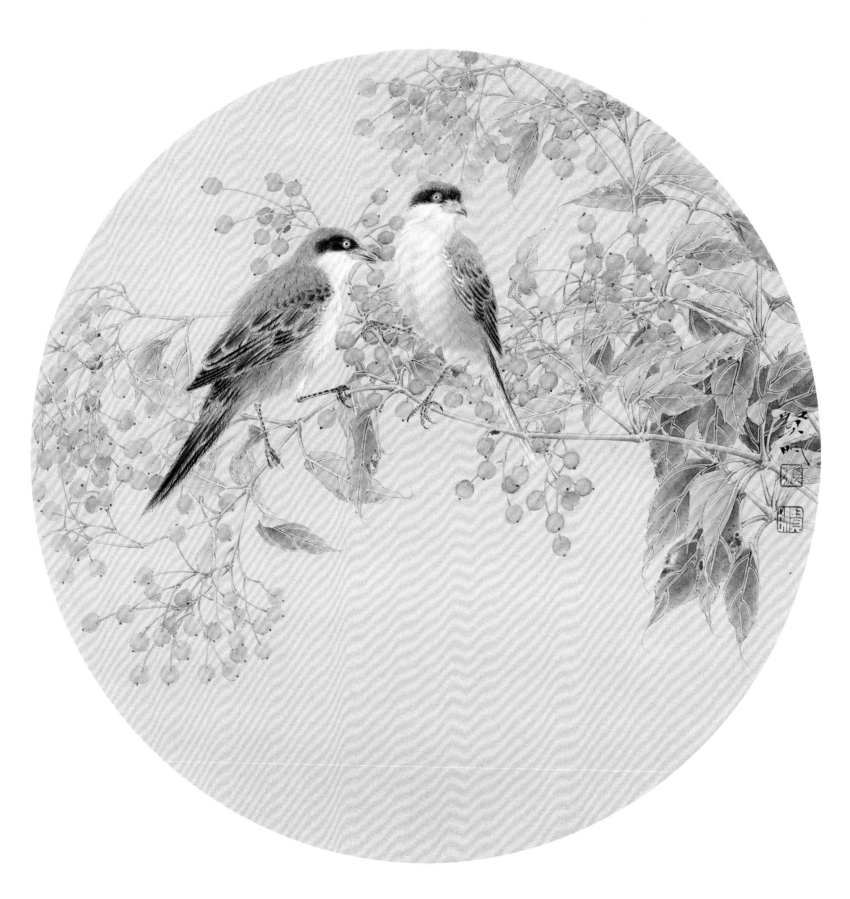

凉秋　40cm×40cm

晴日　40cm×40cm